心ゆさぶる広告コピー

その言葉は、あなたの人生とつながっている

はじめに

テレビやウェブなど、
生活の中にいつも身近にある広告コピーは、
気づきを与えてくれるものや胸が熱くなる言葉など、
ただ通り過ぎてしまうにはあまりに惜しい、
人生を変えてしまうほどの名言で溢れています。

本書では、
共感できて思わず心がゆさぶられる作品を、
感情別に紹介します。

「わくわく」では、勇気を与えてくれ、気持ちを奮い立たせるコピー、
「うるっと」では涙ぐんでしまうような心あたたまるコピー、
「どきどき」では、切なくときめきのあるコピー、
「はっと」では、目から鱗が落ちるように気づきを与えてくれるコピーを
収録しています。

生誕や進学、
闘病や介護まで、
様々なシーンを切り取った
物語性溢れる作品群は、
きっとあなたの人生のどこかと繋がっています。

メインコピーにつづくボディコピーまで展開されるストーリーの数々から、
あなたの人生のよりどころとなる言葉を見つけてみてください。

最後になりましたが、
広告作品をご提供いただいた出品者の方々、
原稿をお書きいただいたコピーライターの方々、
制作関係者の方々へ、
この場を借りて心より御礼申し上げます。

パイ インターナショナル 編集部

【この本の読み方】

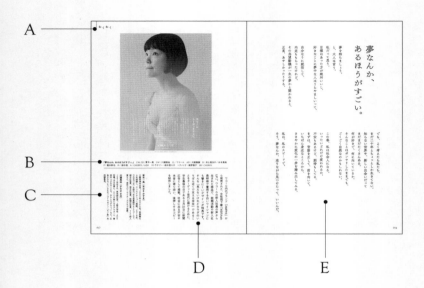

A. カテゴリー

B. 作品タイトル / スタッフクレジット

C. コピーライタープロフィール

D. 担当コピーライター（一部例外あり）によるコメント

E. 広告コピー

スタッフクレジット

CW：コピーライター
CL：クライアント
CD：クリエイティブディレクター
AD：アートディレクター
D：デザイナー
CM：クリエイティブマネージャー
P：フォトグラファー
I：イラストレーター
Pr：プロデューサー
PL：プランナー
ECD：エグゼクティブクリエイティブディレクター
A：代理店
DF：デザイン会社
SB：作品提供社

目次

あなたを振り向かせる。
その欲望を、むきだしにした言葉たち

広告は、しょせん広告です。

詩や短歌とは違い、自らの熱や叫びのみを込めることはできない。

クライアントがいて、商品を売るため、ブランドの認知を高めるため、

私たちは依頼を受けて文章を書きます。

しょせん広告。

だからこそ、飛び越えることができる。

範囲を区切るからこそ、制限があるからこそ、

見つけられる表現や生まれてくる言葉があります。

もちろん、アイデアが出ず、もがきながら書くことがほとんどですが、

同時に、とても楽しく、爽快な作業でもあるから不思議です。

先ほど、「自らの熱や叫びのみを書くことはできない」と記しましたが、

そうは言っても、AIが書くわけではありません。

個々の性格、好き嫌い、見たことや聞いたこと、いくつもの判断基準。

そういった人生そのものがその文章には反映されます。

この本の中には、

過去の名作から最近掲出されたばかりの真新しいものまで、

56人による、140点のコピーが収録されています。

様々な書き手による、様々なコピーの集合。

数あるコピーを読んでいくうちに、あなたと似た価値観や性格の書き手と、

ひょっと、出会うこともあるかもしれません。

「無視される」という前提を抱いた広告だからこそ、

創意工夫を盛り込み、どうにか人々を振り向かせたい、

立ち止まって、1文字でもいいので読んでください、と願う。

私たちコピーライターは、

その目的のため、

今日も商品と言葉に向かいます。

岩崎亜矢（サン・アド コピーライター）

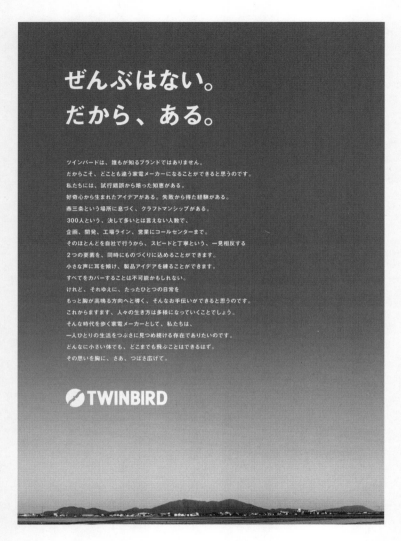

ぜんぶはない。
だから、ある。

ツインバードは、誰もが知るブランドではありません。
だからこそ、どことも違う家電メーカーになることができると思うのです。
私たちには、試行錯誤から培った知恵がある。
好奇心から生まれたアイデアがある。失敗から得た経験がある。
燕三条という場所に息づく、クラフトマンシップがある。
300人という、決して多いとは言えない人数で、
企画、開発、工場ライン、営業にコールセンターまで。
そのほとんどを自社で行うから、スピードと丁寧という、一見相反する
2つの要素を、同時にものづくりに込めることができます。
小さな声に耳を傾け、製品アイデアを練ることができます。
すべてをカバーすることは不可能かもしれない。
けれど、それゆえに、たったひとつの日常を
もっと胸が高鳴る方向へと導く、そんなお手伝いができると思うのです。
これからますます、人々の生き方は多様になっていくことでしょう。
そんな時代を歩く家電メーカーとして、私たちは、
一人ひとりの生活をつぶさに見つめ続ける存在でありたいのです。
どんなに小さい体でも、どこまでも飛ぶことはできるはず。
その思いを胸に、さあ、つばさ広げて。

TWINBIRD

ツインバード工業 企業広告　　CL：ツインバード工業　　DF, SB：サン・アド

作品選者紹介

岩崎亜矢（いわさきあや）　岩崎俊一事務所、パラドックス・クリエイティブなどを経て、2008年サン・アド入社。主な仕事に、GINZA SIX ネーミング、JINS「私は、軽い女です／軽い男です」、サントリーウーロン茶「30才、すすめ」、ホワイト・ザ・スーツ・カンパニー「よくはたらくふく」など。シティポップユニット「檸檬」の作詞や、「僕はウォーホル」（バイインターナショナル）など翻訳本の監訳も手がける。

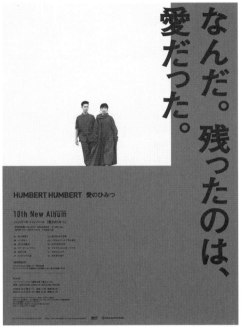

ハンバートハンバート　CL：ハンバートハンバート　DF, SB：サン・アド

この奥さんは介護ロボットかもしれません

技術は、どこまでゆけるだろう

優しくなければ未来ではない

INNOVATOR IN ELECTRONICS

http://www.murata.com 村田製作所

村田製作所　CL：村田製作所　Photography & Art Direction by Maria Svarbova　DF, SB：サン・アド

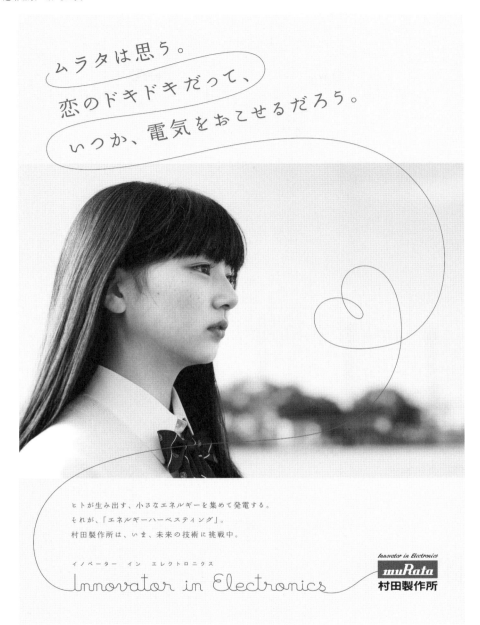

ムラタは思う。
恋のドキドキだって、
いつか、電気をおこせるだろう。

ヒトが生み出す、小さなエネルギーを集めて発電する。
それが、「エネルギーハーベスティング」。
村田製作所は、いま、未来の技術に挑戦中。

イノベーター　イン　エレクトロニクス
Innovator in Electronics

Innovator in Electronics
muRata
村田製作所

村田製作所　CL：村田製作所　DF,SB：サン・アド

ウイスキーをありがとう

サントリーローヤルの贈りもの

サントリーローヤル　CL：サントリー　DF, SB：サン・アド

作品選者紹介

安藤 隆（あんどう たかし）1945年大阪府出身。立教大学法学部卒業後、1975年サン・アドにコピーライターとして入社。主な仕事に、サントリーウーロン茶「それゆけ私」「自分史上最高キレイ」「食べよ、妹」「お昼の中性脂肪に告ぐ」「たのむぞ、黒」など。

言霊と手書きのメモ

たとえばオリエンテーションを聞きながら走り書きしたアイデアのモトのようなものは、その後の時間を経たあとも、さいしょの高揚のうずくまった力をもっている。それはその時間、その手で記された、1回きりだった出会いの力がこもりつづけるのではないかと思う。言霊というとおおげさか。今回多くのコピーに心動かされるということがあった。自由ではない広告コピーという表現だからこそ到達できる奥深い領域があるのではないかと思った。

安藤 隆

012

村田製作所　CL：村田製作所
DF, SB：サン・アド

わくわく

わくわく

勇気を与えてくれ、
気持ちを奮い立たせるコピー

夢なんか、
あるほうがすごい。

夢を持ちましょう。

と、大人は言う。

私だって思う。

目標はあった方が絶対いいし、

好きなことに夢中な人はうらやましいって。

自分なりに就活して、

内定ももらったけれど。

その志望動機が一生の夢かと聞かれると、

正直、あやしかったりする。

でも、よく考えたら私たち、

まだ二十年とちょっとしか生きてない。

知らない世界や、新しい出会いだって

まだまだたくさんある。

何が好きで、何に向いているか。

そんなことはボンヤリしたままでも、

ごくごく自然なのかもしれない。

この春、私は社会人になる。

いったいどれだけ変われるか。

不安もあるけど、期待もしてる。

まずは、背筋を正して、前を向いて。

いちばん身近なところから、

ささやかに変化の一歩を踏み出してみる。

私は、私のスピードで。

そう。夢なんか、走りながら見つけたって、いいんだ。

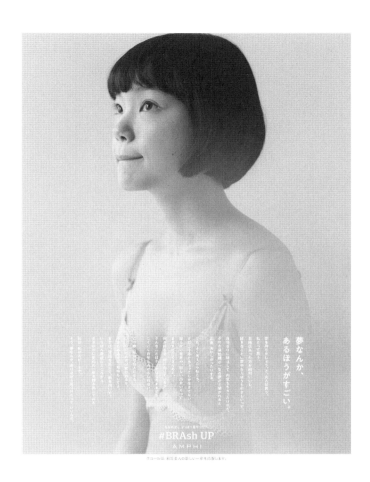

夢なんか、あるほうがすごい。

#BRAsh UP
AMPHI

ワコールは、新社会人の新しい一歩を応援します。

「夢なんか、あるほうがすごい。」　CW, CD：青木一真　CW：川瀬真由　CL：ワコール　AD：大橋謙譲　D：井上真友子／水本真帆
P：瀧本幹也　Pr：錦木稔　A：CHERRY／ADK　ストラテジー：鈴木菜々子　ヘアメイク：高野雅子　SB：CHERRY

ワコール内のブランド「AMPHI」から発売された、女性用下着「#BRAsh UP」。ワコールの新入社員の声から生まれた商品で、就職活動や新入社員研修で着用する白いワイシャツにも響きにくいデザインが特長です。そんな「見えないけれどカラダのいちばん近くで支える存在」であることをターゲット世代に届けるために、学生最後の日である3月31日に新聞広告として掲載。社会に出る不安や本音に寄り添い、後押しするコピーを制作しました。

青木一真（あおき かずま）
三重県津市出身。2005年ADK入社。営業職を6年経験し、クリエイティブへ異動。2018年、CHERRY INC.を設立。主な受賞歴はACCゴールド、朝日広告賞、毎日広告賞、新聞広告賞、TCC新人賞など。東京コピーライターズクラブ会員。

川瀬真由（かわせ まゆ）
1991年生まれ、東京都出身。上智大学卒、ADK所属。主な仕事は、GU「#絵になるアウター」、英社「かわることを、おもしろがろう」など。広告されないちいさなモノゴトマガジン「ちい告」共同編集長。

大逆転は、起こりうる。

わたしは、その言葉を信じない。

どうせ奇跡なんて起こらない。

それでも人々は無責任に言うだろう。

小さな者でも大きな相手に立ち向かえ。

誰とも違う発想や工夫を駆使して闘え。

今こそ自分を貫くときだ。

しかし、そんな考え方は馬鹿げている。

勝ち目のない勝負はあきらめるのが賢明だ。

わたしはただ、為す術もなく押し込まれる。

土俵際、もはや絶体絶命。

ここまで読んでくださったあなたへ。

文章を下から上へ、

一行ずつ読んでみてください。

逆転劇が始まります。

さ、ひっくり返そう。

「わたしは、私。」2020 炎鵬の逆転劇　CW, ECD：島田浩太郎　CW, SCD：上島史朗　CW：山際良子　CL：そごう・西武
ECD：田中英生　AD：加納 彰／岡田邦栄　D：遠藤芳紀　P：正田真弘　PL：宗政朝子　A, SB：フロンテッジ　制作会社：オー・サンクス

前年に、複数の店舗の閉店のニュースがあり、逆風が吹く中での仕事だった。年始にコミュニケーションをするべきなのか。いまは試練の時。だからこそ、これまで続けてきた生き方の提案が必要だった。いつの時代も、逆境に立ち向かう人はいる。自分たち百貨店も含めて、そうした人の心に火を付ける言葉の設計は、くる日もくる日も改訂を重ねて、完成した。逆読みできる言葉の設計を目指した。くる日もくる日も改訂を重ねて、完成した。

上島史朗（うえしま しろう）

株式会社フロンテッジシニアクリエイティブディレクター／コピーライター。主な受賞歴に、TCC新人賞、CCN賞、広告電通賞金賞、日経広告賞最優秀賞、ADFEST、Spikes Asia、カンヌライオンズ、文化庁メディア芸術祭審査委員会推薦作品選出など。

女やったら、あきませんか。

一人の女性から、すべては始まったのです。1937年の京都。外の仕事は男がするものという時代。女性にはまだ選挙権すらない時代。セールスマン募集の看板を見た女性が、私たちの営業所を訪れました。

女やったら、あきませんか、と。その瞬間、「女性がセールスをリードする」という全く新しいアイデアが、ポーラの中に生まれました。

それが私たちの成長の出発点となり、現在では4万人もの女性がビューティーディレクターとして働いています。今日この日にも新たなメンバーを迎え、次なるステージに進もうとしています。私たちは今、心から思うのです。女性の力は本当にすごい、と。

日本には、世界には、さまざまな問題が山積みとなっています。解決するのは、目を見張る発明やテクノ

ロジーだけでしょうか。違うはずです。女性の力を全面的に解放すること。それも重要なイノベーションだと思うのです。

女性の能力を、可能性を、どこまでも信じる。その大切さを、私たちは身を持って知っています。今日3月8日は、国際女性デー。女性のこれからを一人ひとりが考え、行動を起こす日です。決して女性やフェミニストのためだけの話ではありません。これは、人類全体の可能性を広げようという話なのです。

女やったら、あきませんか。かつて、そう声をあげた一人の女性がいました。自分の可能性を信じ、一歩を踏みだした。そして、すべてを変えた一人の女性がいました。だからこそ、私たちははっきりとこう言えるのです。世界を変えるのは女性だ、と。

女やったら、あきませんか。

一人の女性から、すべては始まったのです。1937年の京都。外の仕事は男がするものだという時代。女性にはまだ選挙権すらない時代。セールスマン募集の看板を見た女性が、私たちの営業所を訪れました。女やったら、あきませんか、と。その瞬間、「女性がセールスをリードする」という全く新しいアイデアが、ポーラの中に生まれました。

それが私たちの成長の出発点となり、現在では4万人もの女性がビューティーディレクターとして働いています。今日この日にも新たなメンバーを迎え、次なるステージに進もうとしています。私たちは今、心から思うのです。女性の力は本当にすごい、と。

日本には、世界には、さまざまな問題が山積みとなっています。解決するのは、目を見張る発明やテクノロジーだけでしょうか。違うはずです。女性の力を全面的に解放すること。それも重要なイノベーションだと思うのです。

女性の能力を、可能性を、どこまでも信じる。その大切さを、私たちは身をもって知っています。今日3月8日は、国際女性デー。女性のこれからを一人ひとりが考え、行動を起こす日です。決して女性やフェミニストのためだけの話ではありません。これは、人類全体の可能性を広げようという話なのです。

女やったら、あきませんか。かつて、そう声をあげた一人の女性がいました。自分の可能性を信じ、一歩を踏みだした。そして、すべてを変えた一人の女性がいました。だからこそ、私たちははっきりとこう言えるのです。世界を変えるのは女性だ、と。

POLA

国際女性デー企業広告　CW：山根哲也　CL：ポーラ　CD：原野守弘　AD, D：鈴木奈々瀬　CM：清水素子　Pr：安田あゆみ
ECD：杉山恒太郎　DF, SB：ライトパブリシティ　DF：もり

コピーは、ポーラのビューティーディレクター第1号の方の実際の言葉。制作途中にご遺族にもお会いしました。実は、その時点でのコピーは「女やったら、あきまへんか」。それを読まれたご息女は仰いました。「母は言葉遣いに厳しい人でしたから……、きっと『あきませんか』と言ったはずです」。たった一文字の違いです。けれど僕はそこに、相手を思いやりながらも、強い意志を持つひとりの女性の姿を感じました。

山根哲也（やまねてつや）
2006年ライトパブリシティ入社。東京コピーライターズクラブ会員。主な仕事に、ポーラ「3月8日」、集英社など。主な受賞歴に、TCC新人賞、2019年TCC賞、日経広告賞最優秀賞など。

女は大学に行くな、

という時代があった。専業主婦が当然だったり。寿退社が前提だったり。

時代は変わる、というけれど、いちばん変わったのは、女性を決めつけてきた重力かもしれない。いま、女性の目の前には、いくつもの選択肢が広がっている。

そのぶん、あたらしい迷いや葛藤に直面する時代でもある。「正解がない」。

その不確かさを、不安ではなく、自由として謳歌するために。私たちは、学ぶことができる。この、決してあたりまえではない幸福を、どうか忘れずに。たいせつに。

私はまだ、私を知らない。

女は大学に行くな、

という時代があった。専業主婦が当然だったり。寿退社が前提だったり。時代は変わる、というけれど、いちばん変わったのは、女性を決めつけてきた重力かもしれない。いま、女性の目の前には、いくつもの選択肢が広がっている。そのぶん、あたらしい迷いや葛藤に直面する時代でもある。「正解がない」。その不確かさを、不安ではなく、自由として謳歌するために。私たちは、学ぶことができる。この、決してあたりまえではない幸福を、どうか忘れずに。たいせつに。

私はまだ、私を知らない。

神戸女学院大学

1948年3月25日、神戸女学院大学は最初の新制大学12校のひとつとして認可されました。

文学部｜音楽学部｜人間科学部　神戸女学院｜検索｜　f @kobecollege1875　@kobe_college

「**女は大学に行くな、**」　CW, SB：石井つよし　CL：神戸女学院大学　CD：荒尾彩子　AD：中條隆彰　D：安島喜孝　Pr：井手口亮
制作会社：CONCENT／孤独出版　ディレクター：荻野史暁

「女は大学に行くな、」。この広告のことを、卒業式の答辞で語ってくれた学生がいたと聞いた。「私はまだ、私を知らない。」。このタグラインに共感し、海外から学びにきてくれた留学生がいたと聞いた。「学問は、就活か。」「批判を疑え。」「地球はもう、丸くない。」……。シリーズがつづくなかで、激励してくださる卒業生や教授がいたり、娘に読ませたいと学校まで連絡をくださる方がいたり。言葉っていいな、と思える仕事になりました。

石井つよシ（いしいつよし）
1983年生まれ。コピーライターでありながら、人気店「パンとエスプレッソと」の執行役員でもあり、「なんとかプレッソ」「シロといロい口」など店舗プロデュースも手がける。東工大「お理工だけじゃダメなんだ」は賛否を呼んだ。

電気よ、動詞になれ。

電気よ、鳴らせ。
生まれたてのメロディを奏でるギターのアンプを。
このリフレインが曲となって、いつか誰かに届くように。

電気よ、光らせろ。
運命のアディショナルタイムを告げる電光掲示板を。
逆転を信じる11人とベンチと、5万人のために。

電気よ、まわせ。
とびきりの思い出をつくるメリーゴーランドを。
5歳の娘の誕生日が、忘れられない一日になるように。

電気よ、照らせ。
屋台のたいやきをおいしそうに。
ダイエット中のOLの決意を、
店主こだわりのつぶあんで打ち砕け。

電気よ、灯せ。
父を迎える家の明かりを。
家族の声を光にのせて、今日の失敗から父を救え。

電気よ、輝かせろ。
誰かのプロポーズを演出する夜景を。
緊張を精一杯隠そうとする男のその一言に、
魔法をかけろ。

電気よ、その姿を動詞に変えて、
みんなの願いを叶えていけ。

電気のちからで、社会を支える明電舎は、
今日で120年。

電気で、社会を、豊かにしたい。
創業からつづくその志は、時代がどれだけ変わっても、
変わることなく息づいていく。
人の中に、技術の中に。これからもずっと。

「電気よ、動詞になれ。」　CW：高橋尚睦　CL：明電舎　CD：髙田陽介　AD, D：田中龍一　PL：宮崎憲一　A, SB：読売広告社
アカウントエグゼクティブ：古橋徳人／三浦基彦

高橋尚睦（たかはしょりのぶ）
1982年生まれ。2016年読売広告社入社、2020年よりブランドデザインルーム所属。クリエイティブディレクター／コピーライター。東京コピーライターズクラブ会員。TCC新人賞、東京コピーライターズクラブ会員。TCC新人賞、東京広告電通賞、日経広告賞、CCN賞など受賞。

めざしたのは、明電舎と人々が"願い"を共有することでした。「電気よ、動詞になれ。」という願いは、本来、明電舎側にしかないものです。でもそこに"人々の原体験"や"想像の余白"を盛り込むことで、「その動詞になってほしい」という気持ちを共にすることができるのではと思いました。

明電舎の事業や製品はふだんの生活では見えない場所にあることが多いのですが、ほんとうは暮らしのそばで一瞬一瞬に関わって、人の気持ちまで動かしている。そんなことが伝わっていれば幸いです。

線を超えるもの

はじまりとおわり。
その間にある、特別な何か。
その何かが、離れた人々を近づける。

自分とは違う世界を見ること。
喜びや恐れを分かち合うこと。
すべてを動かす力を知ること。

あなたはきっと何かを得る。
旅のような、
この線の中で。

あなたがいた場所から、
あなたが行きたいところへ。
未知の緊張から、
発見の驚きへ。
私たちを分かつささいなものから、
私たちすべてを包む大きなものへ。

この線には、
誰もが生きるストーリーがある。
はじまりからおわりへと向かう中で、
あなたもきっとわかるはず。
どんなに離れ、
どんなに違っていても、
ストーリーを再生すれば、
私たちはひとりじゃない。

ひとりじゃない、世界がある。

はじまりとおわり。
その間にある、特別な何か。
その何かが、離れた人々を近づける。

自分とは違う世界を見ること。
喜びや恐れを分かち合うこと。
すべてを動かす力を知ること。

あなたはきっと何かを得る。
旅のような、この線の中で。

あなたがいた場所から、
あなたが行きたいところへ。
未知の緊張から、発見の驚きへ。
私たちを分かつささいなものから、
私たちすべてを包む大きなものへ。

この線には、誰もが生きるストーリーがある。
はじまりからおわりへと向かう中で、
あなたもきっとわかるはず。
どんなに離れ、どんなに違っていても、
ストーリーを再生すれば、私たちはひとりじゃない。

ひとりじゃない、世界がある。

NETFLIX

Netflix グローバルキャンペーン
「ひとりじゃない、世界がある。」
CW：三島邦彦　CL：Netflix　CD：加我俊介
AD：古田寛幸　A,SB：電通
DF：TIGHT AN GOOD
原案：AKQA

線を超えるもの

孤独や分断が世界的に大きなテーマになる中で、「私たちは物語でつながることができる、私たちは物語ひとつぶんしか離れていない」というNetflixのメッセージを伝えるためにこのコピーは生まれました。物語を通じて、人は変化をすることができる。他者を知り、他者に共感し、他者とともに生きることができる。この世界に孤独を感じている人たちに、やさしく、そして力強くこのメッセージが響きますようにという願いを込めて書きました。

三島邦彦（みしまくにひこ）
長崎県長崎市生まれ。東京大学文学部英文科卒業。2008年電通入社。2020年 ACC 総務大臣賞／グランプリ、小田桐昭賞、企画賞、TCC新人賞、ONESHOW GOLD、広告電通賞グランプリ、朝日広告賞グランプリなど。

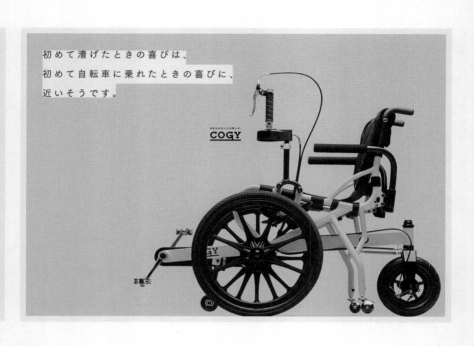

初めて漕げたときの喜びは、
初めて自転車に乗れたときの喜びに、
近いそうです。

COGY

初めて漕げたときの喜びは、

初めて自転車に乗れたときの喜びに、

近いそうです。

もう一度、自分の足で立ち上がること。

行きたい場所にひとりで行くこと。

愛する人と並んで歩くこと。

ケガや病気で足が不自由になってもなお、

あきらめず頑張るあなた。

そして、あなた以上に、あなたを支える家族が、

あきらめていないことを私たちは知っています。

だからこそ思うのです。

あなたが乗る車いすが、

あなたの足を動かすきっかけになれないかと。

そんな考えから、

ペダル付き車いす「COGY」は生まれました。

深い座面設計と超軽量ペダル。

脊髄の原始的歩行中枢を刺激することで、

もう一度、自分の足で立ち上がること。
行きたい場所にひとりで行くこと。
愛する人と並んで歩くこと。
ケガや病気で足が不自由になってもなお、あきらめず頑張るあなた。
そして、あなた以上に、あなたを支える家族が、
あきらめていないことを私たちは知っています。
だからこそ思うのです。
あなたが乗る車いすが、あなたの足を動かすきっかけになれないかと。
そんな考えから、ペダル付き車いす「COGY」は生まれました。
深い座面設計と超軽量ペダル。
脊髄の原始的歩行中枢を刺激することで、動かなくなった足を動かしていく。
そうやって足の筋肉をきたえることで、
立ち上がれるようになった人を何人も見てきました。
だから、私たちもあきらめません。
あなたが一歩踏み出す、その時まで。

あきらめな

CO

あきらめない人の車いす。COGY
CW：山崎博司　CL：TESS
CD：近山知史　AD：徳野佑樹
D：ちぇへおん／榎 悠太／宝田夏奈
P：児島孝宏　Pr：戸越康二
A, SB：TBWA＼HAKUHODO
PL：石田陽公
制作会社：博報堂プロダクツ
PR プランナー：三浦崇宏
バズマシーン：栗林和明
クリエイティブテクノロジスト：
石倉一誠
デジタルコミュニケーションディレクター：
鈴木 智
エージェンシープロデューサー：
小野寺暁子／長井千佳子

動かなくなった足を動かしていく。
そうやって足の筋肉をきたえることで、
立ち上がれるようになった人を何人も見てきました。
だから、私たちもあきらめません。
あなたが一歩踏み出す、その時まで。

あきらめない人の車いす。COGY

動かないはずの足が動く。そんな画期的なペダル付き車いすのリブランディング業務です。車いすを利用される方の中には、病気やケガで自分の足で動くことをあきらめざるを得なかった方が多くいます。「あきらめない人の車いす」とプロポジションすることで、新しい選択肢になることを目指しました。コピー開発で大事にしたのが、設計者、販売員、そしてユーザーの方々への取材です。健常者の自分には分からない葛藤や苦労、そしてそれに応える開発者の想いを言葉で紡ぎ、COGYがもつやさしさを表現しました。

山崎博司（やまざき ひろし）
2010年博報堂入社。主な仕事に、YouTubeチャンネル「THE FIRST TAKE」、日本新聞協会「ボクのおとうさんは、桃太郎というやつに殺されました。」など。著書に「答えのない道徳の問題 どう解く？」

走れ、母のお腹を蹴っていたその足で。

走れ、はじめて立って父と母を喜ばせたその足で。

走れ、公園をよちよち歩きで駆け回ったその足で。

走れ、毎日学校に通ったその足で。

走れ、鬼ごっこで逃げ回ったその足で。

走れ、友達とケンカしてしまったその足で。

走れ、何度も転んで擦りむいたその足で。

走れ、初デートに震えたその足で。

走れ、廊下を走って怒られたその足で。

走れ、敗北が刻み込まれたその足で。

走れ、たすきを待つその足で。

足跡の数だけ、強くなってきた。

一歩一歩が、今日という日に続いている。

いま、生きてきたすべてが、走りになる。

走れ、走れ、走れ。

サッポロビールは、

箱根駅伝を応援しています。

走れ、母のお腹を蹴っていたその足で。

走れ、はじめて立って父と母を喜ばせたその足で。

走れ、公園をよちよち歩きで駆け回ったその足で。

走れ、毎日学校に通ったその足で。

走れ、鬼ごっこで逃げ回ったその足で。

走れ、友達とケンカしてしまったその足で。

走れ、何度も転んで擦りむいたその足で。

走れ、初デートに震えたその足で。

走れ、廊下を走って怒られたその足で。

走れ、敗北が刻み込まれたその足で。

走れ、たすきを持つその足で。

足跡の数だけ、強くなってきた。

一歩一歩が、今日という日に続いている。

いま、生きてきたすべてが、走りになる。

走れ、走れ、走れ。

サッポロビールは、箱根駅伝を応援しています。

乾杯を
もっとおいしく。
SAPPORO

箱根駅伝応援サイト公開中

「走れ、母のお腹を蹴っていたその足で。」　CW, CD, 企画：高橋尚睦　CL：サッポロビール　AD, D：高倉健太（GLYPH Inc.）
I：中村哲也　アカウントエグゼクティブ：岡部裕一／江島芽実　A, SB：読売広告社　制作会社：GLYPH Inc.

高橋尚睦（たかはしよりのぶ）
1982年生まれ。2016年読売広告社入社、2020年よりブランドデザインルーム所属。クリエイティブディレクター／コピーライター。東京コピーライターズクラブ会員。TCC新人賞、広告電通賞、日経広告賞、CCN賞など受賞。

じぶんの頭と心を使って想像してもらう。それはある意味、広告に「参加」してもらうことなのだと思います。この広告では、選手が送ってきた "足の人生" を追体験してもらうことで、今まさに、人生を懸けて箱根に挑もうとする選手の気持ちに、「参加」してもらえないかと考えました。読み終えると、選手を見守る側の目線になっている。それは、サッポロビールとおなじ目線でもある。そんな伝わり方ができていればうれしいです。

その時、観衆は妙なものを
目の当たりにしました。
なんと一人の選手が、
両手を地面についたのです。

イノベーションは、
このような形で
突如現れる。

今やあたりまえと思われているクラウチングスタートは、
第1回オリンピック競技大会（1896／アテネ）で、
ある一人の選手が登場させました。
彼は、その革新的な走法によって、
金メダルを獲得しました。

このようにイノベーションは世の中に突如現れ、
最初は奇異に見えることがあります。
しかし、それが新たな常識へと変わり、
世の中のあたりまえになっていくのです。

DNPは、まだ見ぬ「未来のあたりまえ」をつくるために、
印刷と情報の力でイノベーションを目指し、
今日も挑戦を積み重ねています。

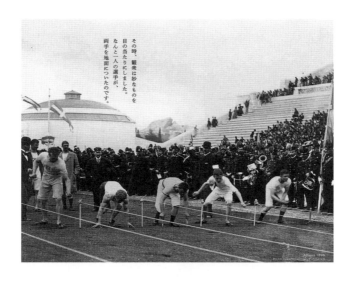

その時、観衆は妙なものを
目の当たりにしました。
なんと一人の選手が、
両手を地面についたのです。

イノベーションは、このような形で突如現れる。

今やあたりまえと思われているクラウチングスタートは、
第1回オリンピック競技大会（1896／アテネ）で、ある一人の選手が登場させました。
彼は、その革新的な走法によって、金メダルを獲得しました。
このようにイノベーションは世の中に突如現れ、最初は奇異に見えることがあります。
しかし、それが新たな常識へと変わり、世の中のあたりまえになっていくのです。
DNPは、まだ見ぬ「未来のあたりまえ」をつくるために、
印刷と情報の力でイノベーションを目指し、今日も挑戦を積み重ねています。

未来のあたりまえをつくる。

大日本印刷株式会社

DNP「イノベーションは、このような形で突如現れる。」　CW：福岡郷介／原 央海　CL,SB：大日本印刷　CD：佐藤雅彦
AD：山本晃士ロバート／石川将也　A：電通　制作会社：ユーフラテス

今ではあたりまえのように世の中に受け入れられている「クラウチングスタート」がオリンピックに初登場した瞬間を取り上げた。周囲の人々が物珍しそうに眺める中、選手は気にせず地面に両手をつけ、摩擦を恐れず、挑戦と工夫を続けることでしか、イノベーションは生み出せない。彼のこの姿は、DNPが大切にしている企業姿勢そのものだ。

福岡郷介（ふくおかきょうすけ）
電通CXCC所属。2006年電通入社、2007年よりコピーライター／CMプランナーとして従事。TCC新人賞、ACC賞、朝日広告賞、読売広告大賞、交通広告グランプリ、カンヌライオンズ、スパイクスアジアなど受賞多数。

原 央海（はら おうみ）
電通CXCC所属。2015年電通入社、2015年よりコピーライター／CMプランナーとして従事。ACC賞、朝日広告賞、読売広告大賞、交通広告グランプリ、JAA広告賞消費者が選んだ広告コンクール、第6回全日本かくれんぼ選手権優勝など受賞多数。

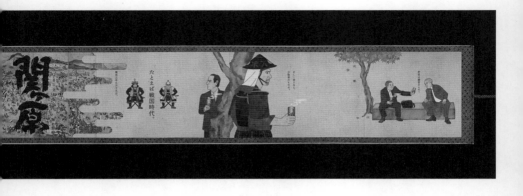

歴史は勝者のもの?

正しく言うなら、
少数者のものだ。

たとえば　戦国時代。

慶長五年九月十五日。

関ヶ原

家康と三成の戦い
と言われるけれど。

戦わされた大多数は、
歴史に名前が
残らない人たち。

いつの世も、
現場の人がいちばん大変。

2018年秋は、働く人々にとって「変化」を意識させられることの多い時期だった。働き方改革に代表される働き方の変化。そして翌年春の改元という時代の変化。時代がどう変わろうとも、現場で働く人々の苦労や尊さは変わらない。彼らを応援する缶コーヒーも変わらずあり続ける。関ヶ原の無名武士たちと現代の働く人々を重ね合わせ、いつの時代も現場で働く人々がいちばん大変。だから缶コーヒーがあるんだ、という思いを「時代がどうあれ、」というメッセージに込めた。ちなみに掲載日は、関ヶ原の戦いがあった日です。

照井晶博(てるい あきひろ)

博報堂、風とバラッドを経て、現在、株式会社照井晶博。主な仕事に、サントリーBOSS「このろくでもない、すばらしき世界」「WORK & PEACE」「休み方改革!」勤続25年。これからも「働く人の相棒」で、マクドナルドごはんバーガー「ごはん、できたよ」、ソフトバンク「5Gってドラえもん?」、ソフトバンクホークス「鷹く!」、日清どん兵衛「どんばれ」、Honda FREED「This is サイコーにちょうどいいHonda!」など。

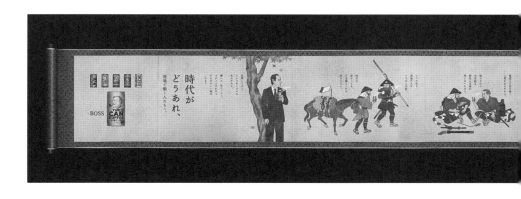

時代が
どうあれ、
現場で働く人たちへ。

時代が変わっても、
不思議とこれは
変わらない。

仕事してると、
そりゃあいろいろ
あるけれど。

働いて、缶コーヒー、
ゴクッとやれたり
するだけいい時代
…かな？

「関ヶ原」　CW：照井晶博　CL：サントリーホールディングス　CD：高上 晋／佐々木 宏　AD：浜辺明弘　D：松崎貴史　I：唐仁原教久
Pr：西澤恵子　A,SB：電通　DF：ウォッチ　制作会社：tRADEMARK　ビジネスプロデューサー：岩橋 應　書：亀井武彦

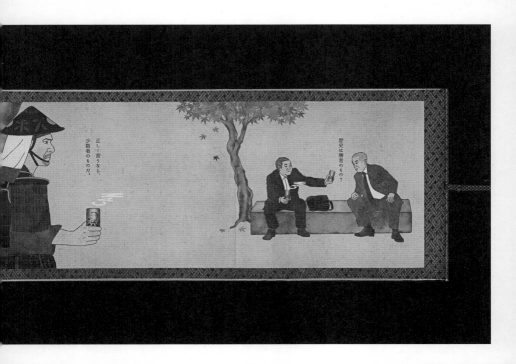

歴史は勝者のもの？

正しく言うなら、少数者のものだ。

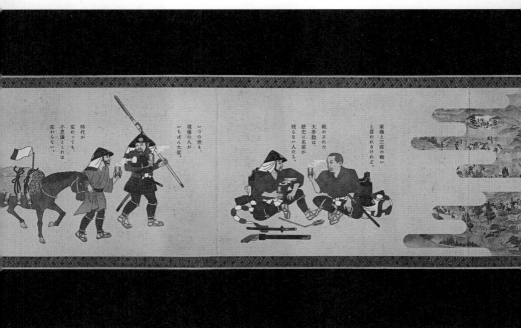

家康と三成の戦い、と言われるけれど。

戦われた大多数は、歴史に名前が残らない人たち。

いつの世も、現場の人が、いちばん大変。

時代が変わっても、不思議とこれは変わらない。

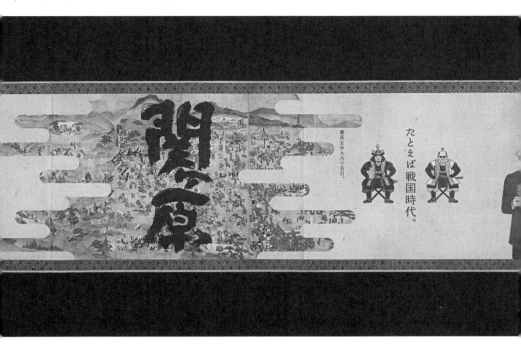

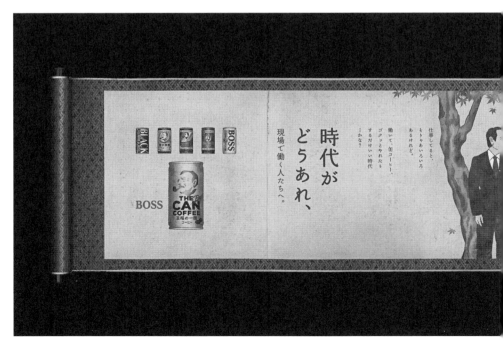

はやく、みんなと話したい。
はやく、みんなと叫びたい。
はやく、みんなと触れ合いたい。
はやく、みんなで集いたい。

人には、人が必要だから。

いつかみんなで、
思いっきり
笑い合おうよ。

大口開けて。

笑った口もと、
隠さないで。

そして、
満員のスタンドと
割れんばかりの大歓声で
再会しようよ。

必ず、また会える日が来る。
そう信じて、
今はただ走りつづける。

世界がいつかまた、
騒がしくありますように。

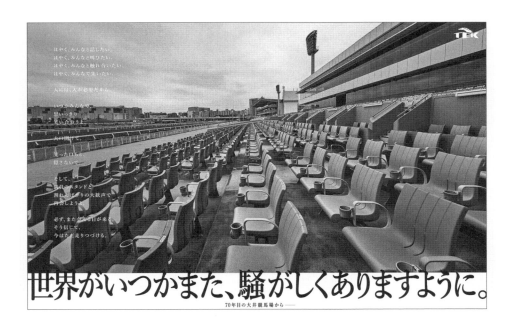

はやく、みんなと話したい。
はやく、みんなと叫びたい。
はやく、みんなと触れ合いたい。
はやく、みんなで集いたい。

人には、人が必要だから。

いつかみんなで
思いっきり
笑い合おう。

入口機けて
笑った口もと、
隠さないで──

そして、
溢れんばかりのスタンドと
割れんばかりの大歓声で
再会しよう。

必ず、またこの日が来る。
そう信じて、
今はまた走りつづける。

世界がいつかまた、騒がしくありますように。

70年目の大井競馬場から──

「世界がいつかまた、騒がしくありますように。」　CW,CD：高橋尚睦　CL：東京シティ競馬（大井競馬場）　ECD：外山 毅
AD：戸川進之介／庄司順一　D：黒田夏葉　P：櫻井充（MSPG Studio）　A,SB：読売広告社
制作会社：読広クリエイティブスタジオ　アカウントエグゼクティブ：杉内政士／伊藤 駿／上村昂弘

掲載したのは、初めての緊急事態宣言の前日。それは、東京初の週末外出自粛で、街が静まり返った翌朝というタイミングでした。世の中が不安に包まれ、活気を失っていくなかで意識したのは、"賑やか"ではなく"騒がしく"という言葉選び。本来ネガティブな響きを持つ単語ですが、人が弱っているときだからこそ、清濁併せ呑んだ人間の"まるごと"を強く肯定するメッセージでありたいと考えました。ファンに、世の中に、そして大井競馬場自身に向けた応援になることをめざしました。

高橋尚睦（たかはしよりのぶ）
1982年生まれ。2016年読売広告社入社、2020年よりブランドデザインルーム所属。クリエイティブディレクター／コピーライター。東京コピーライターズクラブ会員。TCC新人賞、広告電通賞、日経広告賞、CCN賞など受賞。

人は、一生育つ。

進研ゼミの赤ペン先生は、日々感じています。

子どもの可能性の大きさを。それを引き出す自分たちの言葉の大切さを。

ベネッセグループの介護スタッフは、日々感じています。

歳を重ねることの価値を。それを支える自分たちの仕事の意義を。

子どもにも大人にも、人には成長する力が息づいています。

それを見つけ、応援し、ともに歩んでゆくのがベネッセの仕事です。

人を見つめ、人を信じる幸福な仕事だと思っています。いま改めて、私たちはお約束します。

これまで培ってきた学びへの知見、暮らしへの知見、そのすべてを使って、

より質の高いサービスをお届けしてまいります。新しいサービスをお届けしてまいります。

その一部を、明日、明後日、同じ紙面でご紹介いたします。

人は、一生育つ。私たちは、そう信じています。

これからもお客様ひとりひとりとともに、それぞれの「なりたい自分」への道をお手伝いしてまいります。

人は、一生育つ。

進研ゼミの赤ペン先生は、日々感じています。子どもの可能性の大きさを。それを引き出す自分たちの言葉の大切さを。ベネッセグループの介護スタッフは、日々感じています。歳を重ねることの価値を。それを支える自分たちの仕事の意義を。子どもにも大人にも、人には成長する力が息づいています。それを見つけ、応援し、ともに歩んでゆくのがベネッセの仕事です。人を見つめ、人を信じる幸福な仕事だと思っています。いま改めて、私たちはお約束します。これまで培ってきた学びの知見、暮らしへの知見、そのすべてを使って、より質の高いサービスをお届けしてまいります。新しいサービスをお届けしてまいります。その一部を、明日、明後日、同じ紙面でご紹介いたします。人は、一生育つ。私たちは、そう信じています。これからもお客様ひとりひとりとともに、それぞれの「なりたい自分」への道をお手伝いしてまいります。http://www.benesse.co.jp/

Benesse®

「人は、一生育つ。」　CW：小川祐人 / 小野麻利江　CL：ベネッセホールディングス　ECD, CD：沢田耕一　SCD：磯島拓也 / 久保雅由
CD：田中元　AD：渡邊裕文 / 根岸明寛　D：入江浩 / 林田哲也 / 土細工雅也　P：藤代冥砂　Pr：松本俊輔 / 小野寺舞
スタイリスト：杉本学子　ヘアメイク：内藤歩　A, SB：電通　制作会社：たき工房

ベネッセといえば、通信教育の会社。そう思われる方がほとんどだと思います。けれど実は、高齢者介護や語学など、幅広い事業を手掛けています。子どものためのStudy Businessから、人生に関わるPeople Businessへ。その転換を表明しようとしました。直島のベネッセミュージアムにある、「100生きて死ね（Bruce Nauman）」という作品が好きです。この作品の思想も、本コピーに影響を与えている気がします。

小川祐人（おがわ ゆうと）
1985年横浜生まれ。東京大学文学部卒業。現在、電通第5CRプランニング局所属。主な仕事に、KANEBO「I HOPE.」、ヤマトグループ「未来より先に動け」、大林組「MAKE BEYOND つくるを拓く」、euglena「CFO募集、ただし18歳以下。」など。

人は、一生育つ。

今の子どもたちの多くは、今はまだ存在していない職業につくという説があります。

それは、アメリカの研究者が発表した調査結果です※。これからの時代に必要なのは、自分の道を自分で切りひらいてゆけること。世界中どこにいても自分らしく振る舞えること。そのために必要な力を、ベネッセはお届けしたいと思っています。英語が話せるだけでなく、世界の一流校に入学するだけでなく、文化や言語を越え「なりたい自分」を見つけ、とことん追求してほしいと思います。人は、一生育つ。私たちはそう信じています。世界へ向かうのに、早すぎることはありません。遅すぎることもありません。ベネッセには、長年の経験に基づいたプログラムがあります。ひとりひとりに寄り添うアドバイザーがいます。私たちは、前へ進もうとするすべての人を、とことんサポートしてまいります。

幼児・小学生・中学生のための「Benesse こども英語教室」http://www.pippon.com/
海外難関大へ挑む「Route H（ルートエイチ）」http://rt-h.jp/
英語・グローバル教育の「Berlitz（ベルリッツ）」http://www.berlitz.co.jp/

<svg>えんぴつ</svg> **Benesse**®

P：ホンマタカシ

人は、一生育つ。

新しいベネッセは、会えるベネッセ。会うことで、さらに育つものがあるから。

「こんにちは」と、目を見てあいさつをすること。おしゃべりの奥にある気持ちに耳をかたむけること。会わなくても多くのことができる時代だからこそ、会うことでしかわからない、そして見つからない可能性を大切にしたいと思うのです。私たちベネッセは、勉強のこと、将来のこと、歳を重ねても自分らしく生きるために必要なことを無料で相談できるルームを全国につくります。名前は Area Benesse（エリアベネッセ）。教育のプロフェッショナルである学びプランナーをはじめ、ベネッセが培ってきた暮らしの知見を身につけたスタッフひとりひとりが、より良く生きるお手伝いをしてまいります。人は、一生育つ。私たちはそう信じています。思い立った時、ちょっと不安になった時に立ち寄っていただける場所になろうと思います。会うことで育つものが、きっとあるはずです。

エリアベネッセ 第1号店　11/1（土）東京・青山にオープン※。
これから全国に展開してゆきます。詳しくは http://area-benesse.jp/ へ。
また、教育セミナーや勉強なんでも相談室など、直接お話できる場も提供してまいります。

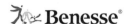

※受付時間 平日11時〜19時／土日祝10時〜18時 火曜日定休

P：上田義彦

おばあちゃんの将来の夢はなに？

1800年、55歳が初の日本地図を作りはじめた。
1955年、65歳が世界初のフランチャイズビジネスをスタートさせた。
2018年、90歳が撮った写真がSNSをバズらせた。

次に、世界を騒がせる人は、
何歳ではじめるだろう。

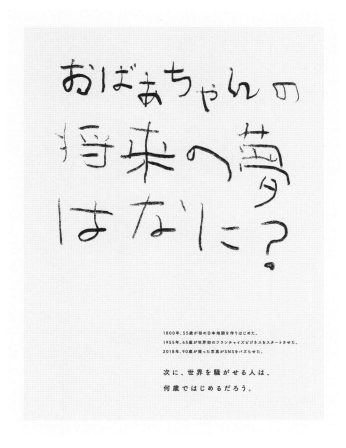

おばあちゃんの
将来の夢は
なに？

1800年、55歳が初の日本地図を作りはじめた。
1955年、65歳が世界初のフランチャイズビジネスをスタートさせた。
2018年、90歳が撮った写真がSNSでバズらせた。

次に、世界を騒がせる人は、
何歳ではじめるだろう。

「将来の夢」 CW, CD：北川秀彦／三宅幸代　CL, SB：奈良新聞　AD：國本 翼

この原稿が掲出されたのは、コロナの自粛ムードでむかえた敬老の日。

朝、新聞をみた孫が、おじいちゃんとおばあちゃんに電話で将来の夢を聞いたら驚きながらも前向きな気持ちになるのでは。そんな都合のいい妄想をしながら制作しました。「もう歳だから」って言われても、ちゃんと反論できるよう3つのファクトを添えて。ちなみに、「1955年、65歳が世界初のフランチャイズビジネスをスタートさせた。」は実際に母に言った話。その後、奮い立って資格取得に挑戦し、人生初のプレゼンを経て合格してました。令和の敬老の日は、年上の人たちが活躍する姿を見てみんなが勇気づけられる日になったら、もっと素敵な国になるだろうなと思います。

北川秀彦（きたがわ ひでひこ）
理系大学院でダムの研究や留年を経て、電通テックで営業。のちにクリエイティブへ。コピーライター3年目。

三宅幸代（みやけ さちよ）
コピーライター。大阪大広を経てADKクリエイティブ・ワンに所属。公募で広告の修業を積んでいる。

人生のメロディは、いつも自分で決めてきた。

働く女性のサンプルは、いまよりずっと少なかったし、
働くママとか、部下を育てる女性なんて、
さらに珍しかった時代。

ときには指揮をとった。ときには誰かの伴奏もした。
ときには不協和音もあったかもしれない。

それでも、夢中でやってこれたのは、
どれも好きなことだったから。
自分で決めたことだったから。

そして、気づいたら私、
見晴らしのいい場所に立っている。
時間も自由も、ポケットの中に入っている。

そうだ。いま、また私の未来には、
真っ白な譜面があるだけだ。
そのことに、こんなにワクワクしている。

もういちど自分の軸を見直そう。
思い切り働き、学び、人と出会い、
もっと人生を楽しもう。

夢を見ることは、若い人の役目なんかじゃない。
時を重ねないと歌えなかった、
美しい人生の旋律がはじまる。

「女性の生き方」なんてない。
「私の生き方」があるだけだ。

046

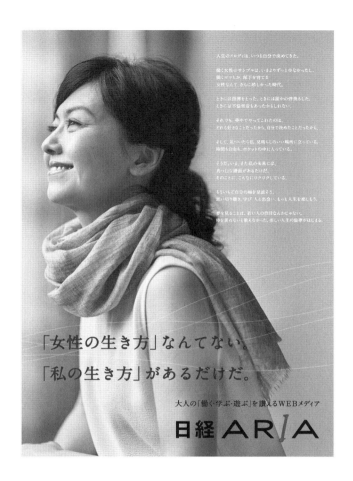

「女性の生き方」なんてない。
「私の生き方」があるだけだ。

大人の「働く・学ぶ・遊ぶ」を讃えるWEBメディア

日経ARIA

日経 ARIA ブランド広告　CW, CD：こやま淳子　CL：日経 BP　AD：不破朋美　P：片村文人　A：日本経済広告社
DF：POWDER ROOM　制作会社：AOI Pro.

40〜50代の働く女性のための新メディア「日経ARIA」のローンチ広告です。その年代のキャリア女性は、「バリバリ」「強い」イメージなど、本人たちも全く共感できない表現で描かれることが多かったように思います。
このARIAは「働く女性」と一括りにされてきた彼女たちを解放し、多様な生き方を肯定するメッセージを打ち出すことで、彼女たちの共感を獲得し、それまでのメディアとは一線を画す新しいビジネス誌であることを表現しています。

こやま淳子（こやま じゅんこ）
早稲田大学卒業。博報堂を経て2010年独立。著書に『コピーライティングとアイデアの発想法』（共著）、『ヘンタイ美術館』（山田五郎氏との共著）、『しあわせまでの深呼吸』など。TCC会員。日本ネーミング協会会員。

これから生まれる過去を愛そう。

こうしている間にも、
今という時間はだんだんと過去になっていきます。
今という時を過ごしている気もちが種となって
過去が生まれるのかもしれません。

誠実な今を過ごしていれば
ひたむきな過去が生まれるでしょうし、
のんびりとした今を過ごしていれば
おおらかな過去が生まれます。
40代のあなたが過ごしている今は、
どんな過去を生むのでしょう。

40代は、今という時間と向き合う年代です。
未来を語るほど若くはないけれど
青春を懐古するにはまだ若い。
今という現実から目を背けず、
じいっと受け入れて生きている、
そんな大人たちが40代なのだと思うのです。

自分の今を嫌う人もいるでしょう。
険しい今を過ごす人もいるでしょう。
けれども40代は、今を精一杯に、
一歩、また一歩と踏みしめて進んでいく。
後悔する過去を生んでしまった苦い経験を
40代ともなればたくさんしてきたから。

ルシードは、40代が進む今という時間を支えたいと思います。
毎日の歩みにささやかな自信を羽織り、
自分の今に誇りを持って過ごして欲しいのです。
誇りを持って今を歩めばその道程に生まれる過去はきっと、
愛すべきものになるのだと信じていますから。

40才からの時の流れが、どうか人生の主流となりますように。

40才からを誇ろう。

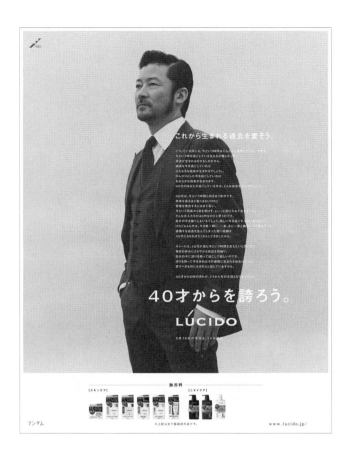

LUCIDO ブランド広告　CW, CD：神田祐介　CL：マンダム　AD, D：川辺 圭　P：杉田知洋江　A, SB：博報堂
DF：キャベツデザイン 2　制作会社：AOI Pro.

若い頃はまだ見ぬ未来に大きな希望を持つことができますが、40代になると自分の実力や伸びしろもだいたい見えてきてしまうので、その先の未来に輝かしい希望を抱きにくくなるんですよね。もっと現実的というか。だから遠い漠然とした未来を語るより、目の前の毎日を大切に歩んでいくことで生まれていく「轍」を大切にしよう。歩んできた「過去」を誇ろうという語り口の方が共感しやすいんじゃないかなと思いました。比較的実践しやすい等身大のメッセージを心がけました。

神田祐介（かんだ ゆうすけ）
博報堂クリエイティブディレクター／CMプランナー。2019年度クリエイター・オブ・ザ・イヤー、ACCフィルム部門グランプリ、TCC賞、NY Festival 最高賞、Spikes Asia グランプリ、ACC 小田桐昭賞など受賞。主な仕事に、JMS連続10秒ドラマ「愛の停止線」、マンダム「LUCIDO」、TVドラマ「きのう何食べた？」企画監修など。

今年、あなたはひとつ歳を取る。
その度に、歳相応にとか、
いい歳してとか、つまらない言葉が、
あなたを縛ろうとする。

あなたは、耳を貸す必要なんてない。
世間の見る目なんて、
いつだって後から変わる。
着たことのない服に袖を通して、
見たことのない自分に心躍らせる。
ほかの誰でもない「私」を楽しむ。
そんな2017年が、
あなたには必要なのだから。

年齢を脱ぐ。
冒険を着る。

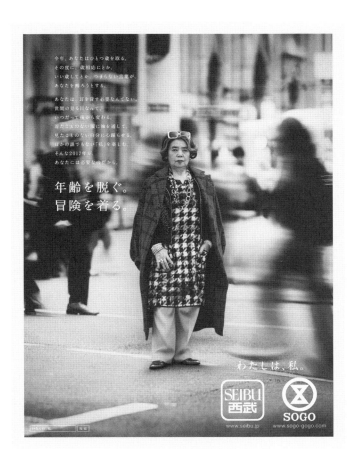

「わたしは、私。」　CW, CD：上島史朗　CL：そごう・西武　ECD：田中英生　AD：市田誠仁／岡田邦栄　D：遠藤芳紀　P：村松賢一
A, SB：フロンテッジ　制作会社：オー・サンクス　クリエイティブプロデューサー：餘吾英幸

年始の企業広告。元日に、百貨店のお客さまに向けて何を届けるべきなのか。それは、商品ではなく、生き方のヒントなんじゃないか。1年でいちばん背筋を伸ばして広告と向き合ってくれる日に向けて書いたコピー。樹木希林さんはコピーの通り、年齢を脱ぎ、冒険を着てくれた。コピーは、文字や言葉であると同時に、声だと思わされた仕事だった。

上島史朗（うえしましろう）
株式会社フロンテッジシニアクリエイティブディレクター／コピーライター。主な受賞歴に、TCC新人賞、CCN賞、広告電通賞金賞、日経広告賞最優秀賞、ADFEST、Spikes Asia、カンヌライオンズ、文化庁メディア芸術祭審査委員会推薦作品選出など。

歳をとったら、歳相応の服を着なさいとか、
妻や母親、祖母という役割に
自分を合わせなさいとか、
周りの人と同じように振る舞いなさいとか。
そんな窮屈な常識は、もういらない。

一歩前に進み出す。
それが派手でも、大胆であっても、
あなたはもっと、個性的であっていい。
堂々と着たい服を着る。
そして、何万通りもの個性が花開いたとき、
誰も見たことのない時代が、

年齢を脱ぐ。
冒険を着る。
アドバンストモード

年齢や役割、同質化といった圧力
から解放し、いくつになっても自分
らしく生き、自分らしく装う大人の
女性を応援するというコンセプトか
ら生まれた広告。"自分らしさ"を描
くのは難しい。"個性的"を描くのは
難しい。どう着飾ろうとも、それは
画一的なイメージになってしまう怖
さがあるから。樹木希林さんは撮影
時に"私は普段こんな服着ないわよ"
と言って笑った。何を着ようと、樹
木さんが前に出る。それで良かった。

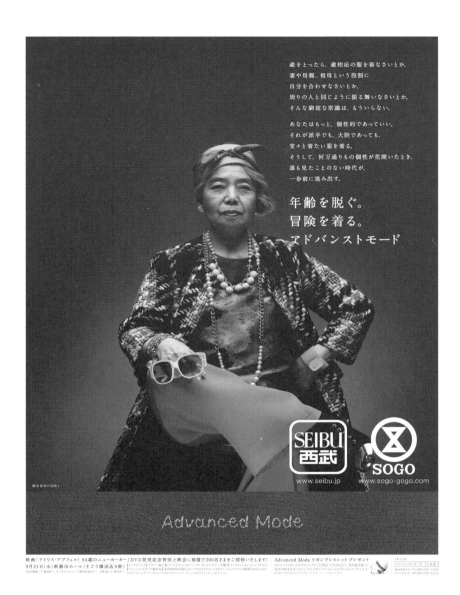

りるっと

うるっと

涙ぐんでしまうような
心あたたまるコピー

道の尾温泉

住宅街にある「道の尾温泉」
そこでゆっくり…とおりる、
常連のおばあさんがいた。

あるとき彼女はもじもじと。
温泉を前に、おりる気配がなく。

「わたし明日から」
「施設に入るんです」

きょうで最後、だからね、
お手紙かいてきたんです…と。
まがった腰をさらにまるめ、
ぶあつい封筒をわたされた。

休憩中にひらくと、
何十枚もの、短歌。
達筆すぎてよく読めない。

この温泉が唯一の楽しみでと、

道の尾温泉

住宅街にある「道の尾温泉」
そこでゆっくり…とおりる、
常連のおばあさんがいた。

あるとき彼女はもじもじと。
温泉を前に、おりる気配がなく。

「わたし明日から」
「施設に入るんです」

きょうで最後、だからね、
お手紙かいてきたんです…と。
まがった腰をさらにまるめ、
ぶあつい封筒をわたされた。

休憩中にひらくと、
何十枚もの、短歌。
達筆すぎてよく読めない。

この温泉が唯一の楽しみでと、
空を見つめるようだった。
そのつつましい日々、
うつろう季節が、
つづられているだけだった。

発車します。

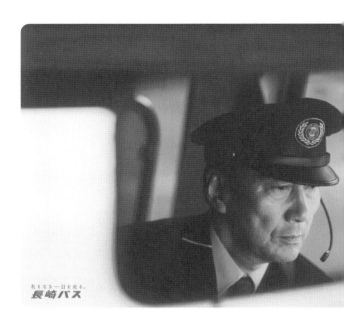

CW：渡邊千佳　CL：長崎自動車
CD：今永政雄
AD：副田高行／立石甲介
D：太田江理子　P：藤井保
A,SB：電通九州
DF：副田デザイン制作所

空を見つめるようだった。
そのつつましい日々、
うつろう季節が、
つづられているだけだった。

発車します。

CMの元となる「小話」を、運転手さんへの取材をもとに沢山書いていました。この三篇はその一部、長崎バスさまのご厚意でポスター化したものです。今思うとこの取材は、仮説を確信に変えてゆくものでした。初期に設定した「名もなき」は、当てているのか、価値になるのか。ペーペーだった私が凄まじいスタッフ陣の中でコピーライターを背負えたのは、長崎を優しく見つめ続ける運転手さんたちの言葉のおかげでした。

渡邊千佳（わたなべ　ちか）
山梨県出身。2010年電通入社。2016年度TCC最高新人賞を受賞した長崎自動車「長崎バス」のシリーズ広告は、TCC賞とのダブル受賞となった。他、CCN最高賞、FCC最高賞など。

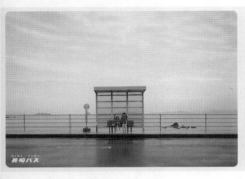

南越 上り

冬の海はゴウゴウとうなり、
ハンドルで海風のつよさを感じる。
海ぎわのふるいバス停は、
背がすこしだけひくく。
そこにちいさな、かげがふたつ。

夏は天国のような青色になる、
海水浴場にはさまれた、
ここ南越の冬はきびしい。

どこまでも追いかけてくる、
冷気をふりきるようにして。
街まで一時間。
ふたりにとっては、大冒険だ。

「ねえちゃん」
「バスもさむいとかな」
「ブルブルってしたばい」
おめかしをした姉妹。
妹はほっぺたをまっかにして。
寒さだけじゃない、うれしさ。

発車します。

南越 上り

冬の海はゴウゴウとうなり、
ハンドルで海風のつよさを感じる。
海ぎわのふるいバス停は、
背がすこしだけひくく。
そこにちいさな、かげがふたつ。

夏は天国のような青色になる、
海水浴場にはさまれた、
ここ南越の冬はきびしい。

どこまでも追いかけてくる、
冷気をふりきるようにして。
街まで一時間。
ふたりにとっては、大冒険だ。

「ねえちゃん」
「バスもさむいとかな」
「ブルブルってしたばい」
おめかしをした姉妹。
妹はほっぺたをまっかにして。
寒さだけじゃない、うれしさ。

発車します。

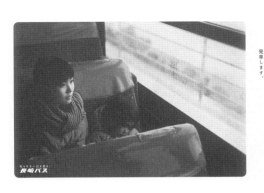

南越 下り

ふたりは、どうやらかえり道。

妹は遊びつかれたのだろう。

そのとなりでは寝過ごさまいと、

お姉ちゃんはキュッと唇をむすぶ。

この前まで、母親にもたれていたな。

バックミラー越しに見る長崎は、

ぱっと成長する。

この前まで小学生だったのに

もう中学生とか。

ふと赤ちゃんを抱いていたりとか。

しかしミラーでじぶんの顔は、

あまり見ないものだから。

たまに鏡で、老けたなと驚く。

…などと、考えていたら。

うすぐらい夕闇の先に、

家の明かりがポッポッと灯り。

目をこするちいさな手を、

すこし大きな手がとって。

ふたりはトンとおりていった。

発車します。

二〇二〇年、夏、部活。

「もうお前らのチームだぞ。」

発表があった時、
最初に思い出したのは、三年生の顔でした。

先輩たちと話した時、
泣いていたのは僕のほうで、

「もうお前らのチームだぞ。来年頑張れよ。」
ってたくさん声をかけてくれました。

そんな先輩たちが大学に向け、
木製バットで練習してるのを見て、
僕も前を向かなきゃと思いました。
自主練は自分のための練習ができるので、

足りないところを補って、全体練習までに
成果を出したいと思っています。

こんな形ですけど、
二年分の想いを背負ったチームが
スタートを切っていて。
僕たちのレギュラー争いは、
もう始まっているので。

野球部二年

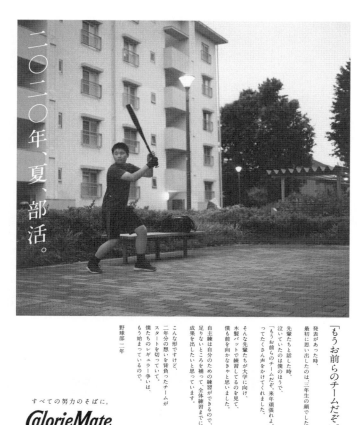

二〇二〇年、夏、部活。

「もうお前らのチームだぞ。」

野球部 二年

発表があった時、最初に思い出したのは、三年生の顔でした。

先輩たちと話した時、泣いていたのは僕のほうで、「もうお前らのチームだぞ。来年頑張れよ」ってたくさん声をかけてくれました。

そんな先輩たちが大学に向け、木製バットで練習してるのを見て、僕も前を向かなきゃと思いました。

自主練は自分のための練習ができるので、足りないところを補って、全体練習までに成果を出したいと思っています。

こんな形ですけど、二年分の想いを背負ったチームがスタートを切っていて、僕たちのレギュラー争いは、もう始まっているので。

すべての努力のそばに。

CalorieMate

カロリーメイト「二〇二〇年、夏、部活。」　CW：荻原海里／杉山芽衣／中田みのり　CL, SB：大塚製薬　CD：小島翔太
AD：野田紗代　P：小野啓　A：博報堂　制作会社：AOI Pro.

荻原海里（おぎはら かいり）
2016年博報堂入社。CREATIVE TABLE 最高所属。愛をもって、優しいまなざしで、可愛らしい広告作りを目指しています。ACCシルバー、広告電通賞銀賞、朝日広告賞準朝日広告賞、Metro Ad Creative Award グランプリなどを受賞。

2020年、新型コロナウイルスの感染拡大はインターハイの中止や休校など部活生の日常にも大きな影響を与えました。そんな中、それぞれの想いを胸に、一人で、チームで、今に向きあう彼らの姿をありのまま伝えることを心がけています。たくさんの学生にオンラインでインタビューを実施し、彼らが何を想い、どんな気持ちで部活や自主練と向き合っているのか。その本音をコピーに起用しました。リアルな言葉から感じた"今できること"に日々向きあう彼らのリアルドキュメンタリーな広告を目指しています。

二〇二〇年、夏、部活。

すこしでも
肺が縮まらないように。

なんで私たちだけ
こんなことになるんだろう。
コンクール中止を聞いた時、
うまく涙もでませんでした。
私たちの頑張りは何だったの。
そう思うと、練習もできなくなったりして。

でも、気づいたら、
楽器を吹いている自分がいました。
大会とか目標がなかったら、
練習なんてしないと思ってたのに。
感覚が鈍らないように、

お風呂で指を動かしたり。
息が使えなくなるのは嫌なので、
呼吸練習は欠かさずやっています。

本当は後輩に、コンクールで
かっこいい背中を見せたかったけど。

「コンクールだけじゃない。
自分たちは人の心を動かす音楽を作るんだ。」
と、先生からずっと教わってきたので。

吹奏楽部三年

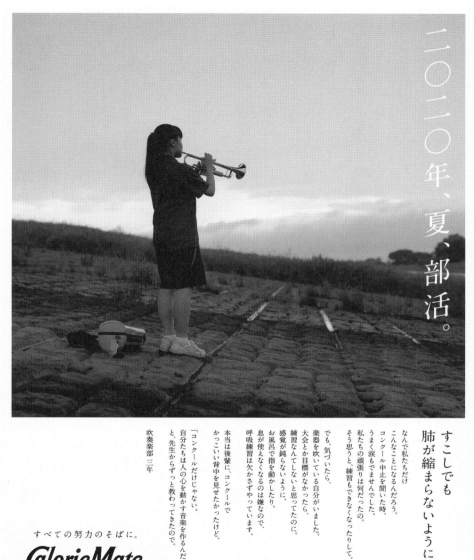

二〇二〇年、夏、部活。

すこしでも
肺が縮まらないように。

でも、気づいたら、
楽器を吹いている自分がいました。
大会とか目標がなかったら、
練習なんてしないと思ってたのに。
感覚が鈍らないように、
お風呂で指を動かしたり。
息が使えなくなるのは嫌なので、
呼吸練習は欠かさずやっています。

本当は後輩に、コンクールで
かっこいい背中を見せたかったけど。

「コンクールだけじゃない。
自分たちは人の心を動かす音楽を作るんだ」
と、先生からずっと教わってきたので。

なんで私たちだけ
こんなことになるんだろう。
コンクール中止を聞いた時、
うまく涙も出ませんでした。
私たちの頑張りは何だったの。
そう思うと、練習もできなくなったりして。

吹奏楽部 三年

すべての努力のそばに。

CalorieMate

ピンポンだっこ

「じいじ、だっこ！」

と、せがむ3歳の娘は、いつも父に容赦がない。

今日も、父に抱っこさせて外のチャイムを鳴らし、

父ひとりを裏の勝手口に走らせ、

家の中から玄関を開けさせて、

「いらっしゃーい」と出迎えてもらう。

そんな謎の遊びを延々と繰り返しているのだ。

一緒に暮らしている父は、私が二人目を妊娠してから、

いままで以上に娘の相手をしてくれるようになり、

悪いとは思いつつも、甘えさせてもらっている。

遊び疲れて、ついに限界を迎えた父が畳の上で

横になっていると、娘が重そうに枕を持ってきて、

強引に父の頭の下へと押し込んだ。

そして、寝かしつけるようにポンポンと背中を叩き始めた。

じいじの優しさは、この子にもちゃんと伝わっていたんだ。

そう思ったら、すっと気持ちが軽くなった。

来月、じいじの遊び相手は、もう一人増える。

家族を思う、そのそばに。

ヘーベルハウスの二世帯住宅

064

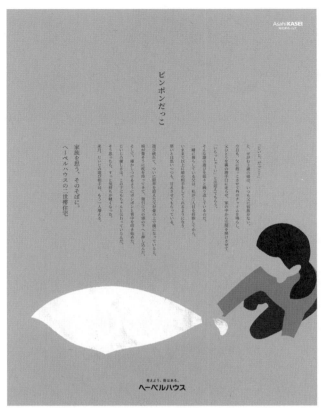

ヘーベルハウスの二世帯住宅　CW：鈴木雅昭　CL：旭化成ホームズ　CD：市川辰徳　AD：能智雄大　I：佐々木啓成
A, SB：kiCk inc.

お盆という親子孫が集う日に合わせて、二世帯住宅をブランディングする新聞広告を作れないかとご提案したのが始まりでした。お盆は、二世帯に限らず自然と家族のことを考えるもの。何気ない日々のワンシーンの中に、かけがえのない家族への思いやりが詰まっている。そんなストーリーを届けることで、改めて自分が家族に抱いている大切な思いに気づいてほしい。そして、そんな思いに寄り添い続けるヘーベルハウスでありたい、というメッセージを込めました。

鈴木雅昭（すずき まさあき）
1982年生まれ。株式会社kiCk所属。最近の主な仕事に、旭化成ホームズ、カルビー、アディダスジャパンなど。2007年TCC最高新人賞受賞。その他に、朝日広告賞、読売広告賞大賞、日本産業広告賞など。

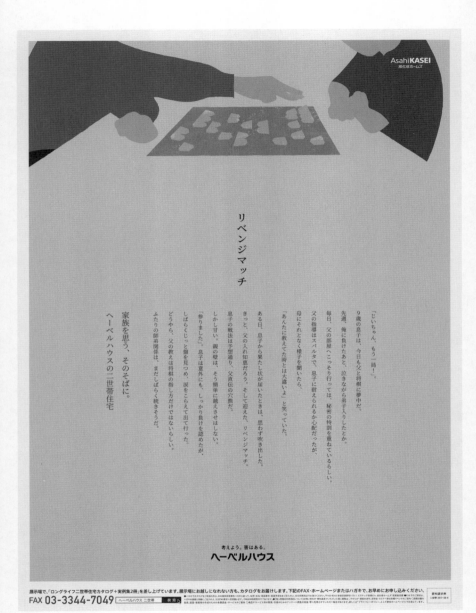

リベンジマッチ

「じいちゃん、もう一局！」。

9歳の息子は、今日も父と将棋に夢中だ。

先週、俺に負けたあと、泣きながら弟子入りしたとか。

毎日、父の部屋へこっそり行っては、秘密の特訓を重ねているらしい。

父の指導はスパルタで、息子に飽きられるか心配だったが、

母にそれとなく様子を聞いたら、

「あんたに教えた時とは大違いよ」と笑っていた。

ある日、息子から果たし状が届いたときは、思わず吹き出した。

きっと、父の入れ知恵だろう。そして迎えた、リベンジマッチ。

息子の戦法は予想通り、父直伝の穴熊だ。

しかし甘い、そう簡単に越えさせはしない。

「参りました」。息子は意外にも、しっかり負けを認めたが、

しばらくじっと盤を見つめ、涙をこらえて出て行った。

どうやら、父の教えは将棋の指し方だけではないらしい。

ふたりの師弟関係は、まだしばらく続きそうだ。

家族を思う、そのそばに。

ヘーベルハウスの二世帯住宅

考えよう。答はある。
ヘーベルハウス

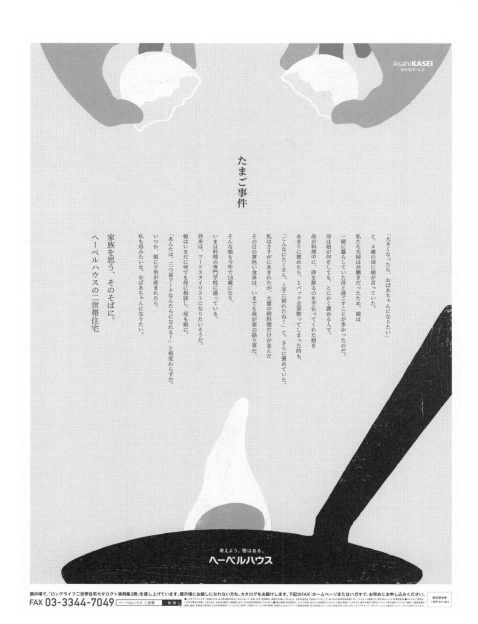

たべる顔は、
がんばる顔にみえる。

よくたべるあなたが好き。
しょんぼりした顔に
なることはあるけれど、
たべたらたちまち元気になる
あなたが好き。
たべなきゃ、できないことがある。
たべる顔は、がんばる顔にみえる。
たべる顔は、笑う顔になる。
みんなを笑顔にする顔になる。
そんな笑顔は、
キッコーマンがお届けする
「おいしい!」から。

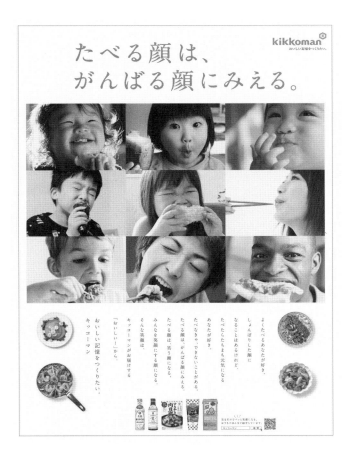

キッコーマン 「がんばる顔」篇　CW, CD：山田尚武　CL, SB：キッコーマン　AD：宮本信幸　D：宮本信幸／西尾知実
P：宍戸眞一郎　A, 制作会社：電通　DF：ネクステックデザインオフィス　スタイリスト：荒川敦子　フード：HISAKO

山田尚武（やまだ ひさむ）
1998年電通入社。東京コピーライターズクラブ会員。

日々の生活に誰もが不安を抱えているとき、「がんばれ！」という言葉は届きにくい。そう言われなくても誰もがすでに精一杯がんばっている。だから「がんばれ！」ではなく、「がんばってるね」というエールを送りたいと思いました。毎日の食を支えるキッコーマンから見ると、しっかり食べる顔は、がんばっている顔に見える。力強く生きて行こうとする人に見える。そのことをシンプルなビジュアルとコピーで表現しました。

「よく働く手は、
よく働く私でした。」

今日も手が働いている。
あなたが今日も働いている。

手が冷たさに耐えている。
あなたが冷たさに耐えている。

その手が誰かを幸せにしている。
あなたが誰かを幸せにしている。

手をいたわることは、
よく働いた自分をほめること。

働く手をほめよう。

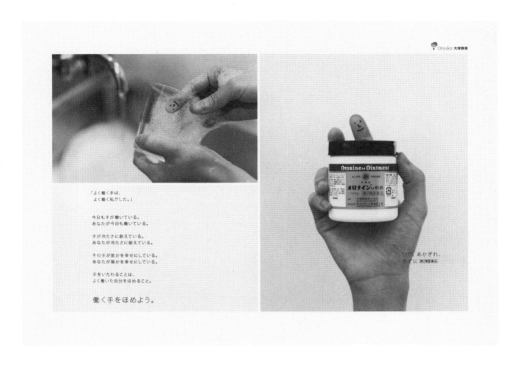

「手は私でした。」　CW：久山弘史　CL：大塚製薬工場　CD：佐藤澄子　AD：青木二郎（ハツメイ）　D：Lin Zi
P：木寺紀雄（トイシマネジメント）　A, SB：Wieden＋Kennedy Tokyo

「手」に気持ちなどあるはずがあり
ません。手は手でしかないのですか
ら。でももし、手に気持ちがあると
したら？　日々のたいへんな仕事に
「手」は何を思うでしょうか？　この
ビジュアルを見た人にそんな空想を
ふくらませてもらおうと、手に顔を
描いてみました。もしこのビジュアル
を見たあなたが「そういえば私の手
もよく働いているな」と感じたなら、
それは手の持ち主のあなた自身もよ
く働いているということ。おやすみ前
のひと時に、オロナインH軟膏で手
と自分をいたわってあげてください。

久山弘史（くやまひろし）
コピーライター／クリエイティブディレクター。
ワイデン＋ケネディトウキョウを経て、フリーラ
ンスへ。これまでの仕事に、オロナインH軟膏、
ナイキ、Googleなど。

あたりまえのような奇跡

奇跡に気づく　そんな　春が来る
朝起きて　おいしいご飯を食べたこと
洗濯ものは　きれいに畳まれて
おまけに　おひさまの匂いが　していて
遅く帰った夜も　ただいま　といえば
おかえり　と　ドアが開くことも

なにもかもが　あたりまえのように
あたりまえでないことが　あった場所

はじめて　一人暮らしをする　春に
家族と　わが家の　奇跡に気づく
こんな場所は　世界にふたつとない
こんなに不思議な　幸福な場所は
ほかにない

家に帰れば、積水ハウス。

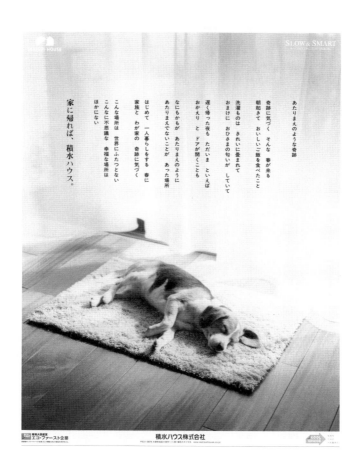

あたりまえのような奇跡

奇跡に気づく そんな 春が来る
朝起きて おいしいご飯を食べたこと
洗濯ものは きれいに畳まれて
おまけに おひさまの匂いが していて

遅く帰った夜も ただいま といえば
おかえり と ドアが開くことも

なにもかもが あたりまえのように
あたりまえでないことが あった場所

はじめて 一人暮らしをする春に
家族と わが家の 奇跡に気づく

こんな場所は 世界にふたつとない
こんなに不思議な 幸福な場所は
ほかにない

家に帰れば、積水ハウス。

SLOW & SMART

積水ハウス株式会社

「家に帰れば、積水ハウス。」　CW, CD：一倉 宏　CL, SB：積水ハウス　CD：藤本泰明　AD：大森清史　D：島田陽介　P：藤井 保
Pr：中川美幸／加藤未果　A：電通　DF：サン・アド　制作会社：一倉広告制作所

一倉宏（いちくら ひろし）

1955年、群馬県生まれ。大学卒業後、コピーライターとしてサントリー株式会社（現・サントリーコミュニケーションズ）に勤務。仲畑広告制作所を経て独立し、一倉広告制作所設立。広告コピーからコマーシャルソング、作詞まで幅広い「言葉」の仕事に携わっている。

家とは、どんな場所なのか？ 家を建てることの意味が多様化してゆく現代において、積水ハウスが約束できる住まいのESSENTIALな価値を、いまの時代を生きる家族に届く現代訳としてのメッセージ。ひとり暮らしをはじめた若者の目線で、なにもかもがあたりまえのように、心から安心して快適に暮らせるわが家のあたたかさを表現した。

そういえば。
親友も恩人も、
昔は他人だった。

思えばあの人も。
ほんの数年前までは
名前も知らない他人だったのに。
まさかこんなに仲良くなるなんて、
不思議だ。
尊敬したり、嫉妬したり、
迷惑かけたりかけられたり。
出会いは私にいろんなことを教えてくれる。
そしてそういう経験が今の私をつくっている。
あなたがいない自分は自分じゃない。

そう思わせてくれてありがとう。
いつか私も誰かの一部になれるだろうか。
さあ乾杯しよう。
その一杯は人と人をつないでくれる。

あの人を、歓迎会。
あの人を、送別会。

そういえば。
親友も恩人も、
昔は他人だった。

思えばあの人も。ほんの数年前までは名前も知らない
他人だったのに。まさかこんなに仲良くなるなんて、
不思議だ。尊敬したり、嫉妬したり、迷惑かけたりかけ
られたり。出会いは私にいろんなことを教えてくれる。
そしてそういう経験が今の私をつくっている。あなたが
いない自分は自分じゃない。そう思わせてくれて
ありがとう。いつか私も誰かの一部になれるだろうか。
さあ乾杯しよう。その一杯は人と人をつないでくれる。

あの人を、歓迎会。
あの人を、送別会。

ぐるなび

「あの人を、歓迎会。あの人を、送別会。」　CW：外﨑郁美　CL：ぐるなび　CD：高崎卓馬　AD：笹沼 修　A：電通　SB：NKB

外﨑郁美（とのさき いくみ）
2006年電通入社。コピーライター、CMプラ
ンナー。TCC新人賞、日経広告賞部門賞、交通
広告グランプリなど。共著に『世界女の子白書』。

歓迎会や送迎会。節目があるたび
に、人は出会いと別れをくり返して
生きていることに気づかされます。
そしてそういう節目にこそ、出会い
の尊さに気づけたり。直接会って乾
杯できる幸せを、今改めて感じてい
ます。

レシートは、希望のリストになった。

スーツケース　662個
口紅　76,175本
浴衣　475着
ハイヒール　1,001足
ベビーギフト　566個

2020年6月〜11月の、
そごう・西武対象店舗・売場での販売実績です。

新型コロナウイルスで行動が制限された2020年。
それでも、自由に旅行できる日のために

662人のお客さまが、スーツケースを購入された。

マスクの下でもメイクを楽しみたい
76,175人のお客さまが、口紅を購入された。

夏祭りは中止だったけれど、浴衣は475着。

颯爽と街を歩く日を待ちながら、
お求めになったハイヒールは1,001足。

生まれてくる命を、566セットの
ベビーギフトが全力で祝福した。

足踏みばかりの日々であっても、
一人ひとりの「私」は、今日を楽しむ工夫を続けた。

お買い物の記録に教えられた、大切なこと。

百貨店が売るのも、お客さまが欲しいのも、
ただのモノではないということ。

百貨店が
売っていたのは、
希望でした。

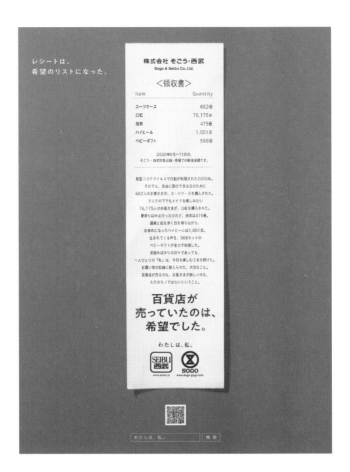

「わたしは、私。2021　レシートは、希望のリストになった。」　CW, ECD：島田浩太郎　CW, SCD：上島史朗　CW：山際良子
CL：そごう・西武　AD：加納 彰 / 岡田邦栄　D：遠藤芳紀　PL：宗政朝子　A, SB：フロンテッジ　制作会社：オー・サンクス

上島史朗（うえしま しろう）
株式会社フロンテッジシニアクリエイティブディ
レクター／コピーライター。主な受賞歴に、TCC
新人賞、CCN賞、広告電通賞金賞、日経広告賞最
優秀賞、ADFEST, Spikes Asia, カンヌライオンズ、
文化庁 メディア芸術祭審査委員会推薦作品選出
など。

2021年、年始のコミュニケー
ション。はじめに、「新型コロナウイ
ルスが奪えなかったものは何か。」と
いう問いを設定した。次に、2020
年6月から11月までの販売数を確認
した。そこにあったのは、人の「希望」
だと感じた。その「希望」を、普段は
あまり意識しないレシートに集約さ
せた。そうして、コロナ禍の販売数
という一見ネガティブな数字は、ポ
ジティブなものへと変換していった。

競馬の魅力は、と問われて
端的な答えを出すことは難しい。
愛してきた馬も、思い入れの強いレースも
人それぞれだからだ。

けれど、競馬を楽しんだ時間が、
心にどう残っているかを思い返すと、
共有できる答えがひとつある。
思い出の織りなし方だ。

競馬の話をすると、
その頃の自分を思い出すことがある。
あの頃のことを思い出すと、
その時の競馬もよみがえってくる。

「あの馬が勝ち続けていた頃、私は確か、
実らない恋をしていた」

「あの馬が負けた日、私は、

故郷を離れる列車に揺られていた」

「あの馬が静かに引退した日、
私は花嫁の父になった」

週末ごとの、競馬の記憶。
それらは不思議と、人生の記憶と共に紡がれている。
競馬と人生は、互いが互いの思い出を呼びおこし合う。

その人だけの人生があるから
その人だけの競馬があるのだ。

人は、忘れられないものを、思い出と呼んで
それは美しかったり、悲しかったりする。
そしてそれらを積み重ねてきたことを、人生と呼ぶなら
思い出はすべて、どこか愛おしい。

週末、やがて思い出になる競馬に、また出会う。

いよいよ今週末、有馬記念！ 12月27日(日) 中山競馬場 芝2500m

「weekend memories」　CW, CD：麻生哲朗　CL：日本中央競馬会　AD：加藤建吾　D：五島 純　P：瀧本幹也　A：TUGBOAT
A, SB：博報堂　制作会社：タグボートデザイン

既存のファンに向けて書いた。同時に、まだ競馬に触れていない人たちにもその魅力の一端を感じてほしいという思いもあった。なので競馬への愛着だけを語るのはやめた。得てして、知る人たちだけの、饒舌な割に閉じた世界になるから。

それのみの思い出が増えるのではなく、自分の人生と交じり合いながら思い出は織りなされていく。好きなものを続けるほど積み重なるその実感に、素直に従って書いた。誰にでも思いあたる節があるように。競馬は五感を刺激する。織りなす思い出も様々だ。だから一人一人の競馬が存在する。そこには間違いがないと思う。

麻生哲朗（あそうてつろう）
1972年福岡県生まれ。1996年早稲田大学理工学部建築学科卒業後、株式会社電通に入社。1999年TUGBOAT設立に参加。現在、同社クリエイティブディレクター・CMプランナー。最近作は三井住友カード「Thinking Man」、住友生命「1UP」、NTTドコモ「Style 20」など。ACCグランプリ、ADC賞、TCCグランプリなど受賞多数。

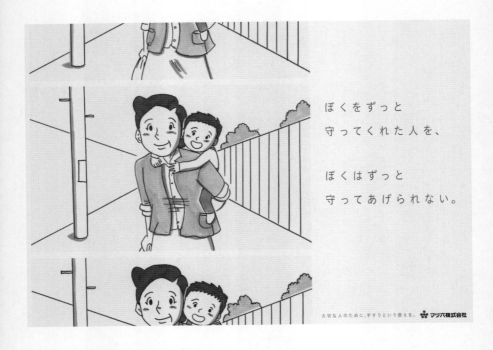

ぼくをずっと
守ってくれた人を、

ぼくはずっと
守ってあげられない。

大切な人のために、手すりという備えを。 マツ六株式会社

ぼくをずっと
守ってくれた人を、
ぼくはずっと
守ってあげられない。

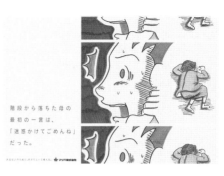

久しぶりの実家には、
母のSOSが
刻まれていた。

階段から落ちた母の
最初の一言は、
「迷惑かけてごめんね」
だった。

マツ六企業広告　CW：重泉祐也　CL：マツ六　CD：大松敬和　AD：韓 祐士　D：都合靖之　P：長瀬威郎　I：鉄拳　A：電通
DF, 制作会社, SB：MONOLITH VISUAL

この仕事をしている時に気づいたのですが、私の場合、自分がグッときている時ほど、グッとくるコピーが生まれやすいようです。具体的に言いますと、まずYouTubeで泣けるMVを見ます。すると、心がアイドリングされると言いますか、ギュッとなってドキドキして今にも何かがあふれだしそうになります。そんな感情が昂ったきわきわ状態でコピーを考えると、不思議とあとで見返してもグッとくるコピーが書けているのです。加齢とともに感情が動きにくくなっているので、このようなわかりやすいスイッチが必要なのかもしれません。

※翌日、冷静な目で見直すと自己陶酔コピーも結構あるのでそこは注意が必要です。

重泉祐也（しげいずみゆうや）
1980年大阪府生まれ。関西大学工学部卒。2010年よりモノリスにてコピーライターとして勤務。OCC新人賞、FCC賞、CCN賞、日経広告賞、BtoB広告賞など受賞。

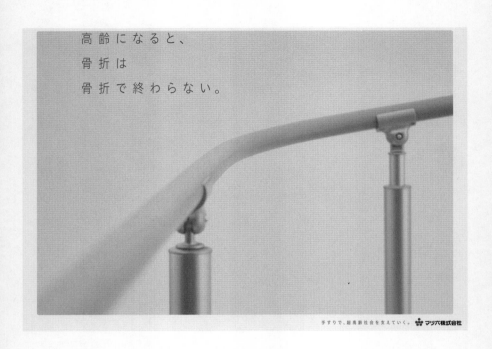

高齢になると、
骨折は
骨折で終わらない。

手すりで、超高齢社会を支えていく。　マツ六株式会社

高齢になると、骨折は骨折で終わらない。

郵 便 は が き

1 7 0 8 7 8 0

052

料金受取人払郵便

豊島局承認

1027

差出有効期間
2023年4月30日
まで

東京都豊島区南大塚2-32-4

パイ インターナショナル 行

||ᴵᴵ|ᴵᴵ|ᴵᴵ|ᴵᴵ|ᴵᴵᴵᴵᴵᴵᴵᴵᴵᴵ|ᴵᴵ|ᴵᴵ|ᴵᴵ|ᴵᴵ|ᴵᴵ|ᴵᴵ|ᴵᴵ|ᴵᴵ|ᴵᴵᴵᴵ||

作品出品ご協力のお願い

　今後も弊社では、様々なデザイン書の刊行を企画しております。つきましては、広告・ロゴ・
パッケージ等、ご出品いただけるデザイン作品がございましたら、弊社編集部までご連絡くださ

編集部　TEL：03-5395-4820　E-mail：editor@piebooks.com

追加書籍をご注文の場合は以下にご記入ください

●小社書籍のご注文は、下記の注文欄をご利用下さい。**宅配便の代引**にてお届けします。代引手数料
料は、ご注文合計金額（税抜）が5,000円以上の場合は無料、同未満の場合は代引手数料300F
抜）、送料600円（税抜・全国一律）。乱丁・落丁以外のご返品はお受けしかねますのでご了承くださ

ご注文書籍名	冊数	お支払額
	冊	
	冊	

●**お届け先は裏面に**ご記載ください。
　（発送日、品切れ商品のご連絡をいたしますので、必ずお電話番号をご記入ください。）

●電話やFAX、小社WEBサイトでもご注文を承ります。
　https://www.pie.co.jp　TEL：03-3944-3981　FAX：03-5395-4830

購入いただいた本のタイトル　　　　　　　ご記入日：　　　　年　　　月　　　日

普段どのような媒体をご覧になっていますか？（雑誌名等、具体的に）

雑誌（　　　　　　　　　　　　　）　WEBサイト（　　　　　　　　　　　　）

この本についてのご意見・ご感想をお聞かせください。

今後、小社より出版をご希望の企画・テーマがございましたら、ぜひお聞かせください。

別　　男 ・ 女	年齢　　　　　歳	ご職業

フリガナ

お名前

ご住所（〒　　　—　　　　　）　TEL

E-mail

PIEメルマガをご希望の場合は「はい」に○を付けて下さい。　　はい

5452 心広告C

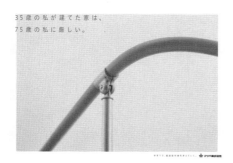

35歳の私が建てた家は、
75歳の私に厳しい。

やっぱりわが家は
くつろげる。
だから油断する。

35歳の私が建てた家は、
75歳の私に厳しい。

やっぱりわが家は
くつろげる。
だから油断する。

手すりがない。
私にとっては、
道がないのと同じこと。

手すりがない。
私にとっては、
道がないのと同じこと。

めには
みえない
ものがたり
たばこ

たいむましん が あったら
はたち の おれに あいに いきたい
はたち を むかえた
じゅうにじ じゃすと に
はじめて たばこに ひを つけた
へんくつな おれ に

おまえは へびーすもーかー に なる
にじゅうきゅうまん にせん
ひゃくじゅうはち ほん の
たばこを すった ところで
いしゃに はいがん だと せんこくされる
そこで おまえ の たばこらいふ は
すとっぷ だ

みらい は みえない
こんな へんくつじじい のいうことを
おまえは きかないだろう

ひとつ だけ いわせてくれ

もっと いっぽん いっぽん を
たのしんで すえ
きつえんじょで あう
いちごいちえ を たいせつに しろ
そして はい への かんしゃ を
ひととき も わすれるな

なにも おまえに たばこは やめとけ
という つもりはない

ばかもん へんじ は はい だろう？

084

たいむましん が あったら
はたち の おれに あいに いきたい
はたち を むかえた じゅうにじ じゃすと に
はじめて たばこに ひま つけた へんぐつな おれ に

おまえは へびーすもーかー に なる
にじゅうきゅうまん にせん ひゃくじゅうはち ほん の
たばこ すった どころ や
いしゃに はいがん だと せんこくされる
そこで おまえ の たばこらいふ は すとっぷ だ

なにも おまえに たばこは やめとけ
と いうつもりはない
みらい は みえない
こんな へんくつじじい のいうことを
おまえは きかないだろう

ひとつ だけ いわせてくれ

もっと いっぽん いっぽん を たのしんで すえ
きつえんじょ で あう
いちごいちえ を だいせつに しろ
そして はい への かんしゃ を
ひとときも わすれるな

ばかもん へんじ は はい だろう?

た

ば

こ

め
には
みえない
ものがたり

みらい は みえない

「発見するということ」を厳密に、Dr.LOUPE

Dr.Loupe「めにはみえないものがたり」 CW, CD：米村大介　CL：Dr.Loupe　AD, D：立石義博　A, SB：電通／電通デジタル

米村大介（よねむらだいすけ）

熊本県出身。福岡のプロダクションを経て、電通入社。マス広告全般のコピーライティングを経験し、2018年に電通デジタルへ出向。現在、CXクリエーティブセンター所属。マスもデジタルも、オンオフ問わないクリエイティブを担当している。

受賞歴に、TCC審査委員長賞、OCC賞、FCC賞など。

Dr.Loupeは、レントゲン読影サービスの会社。早期発見のために定期的な検診を受けてほしい、という思いから、「検診しないと見えないもの↓「めにはみえないものがある」というコンセプトを建てた。ナーバスなこのテーマ。ドキュメントでは大手に勝てないと思い、全部ひらがなのデジタル絵本のような体裁にした。グリム童話のように実は深く、宮沢賢治のように短い言葉でヒトを描く。

「めにはみえないものがたり」。ストーリーはリアル体験を元に構成している。

さいご

おばあちゃん の さいごのひ
まごたちだけが あつめられた
おばあちゃん は じもとで
ゆうめいな きょういくしゃ

だいちょうがん と たたかいながら
うちらの じゅけん とも たたかっていた

さいごの さいごまで おせっきょうかよ
と たかしは ふてくされていた

おばあちゃんは ふりしぼるように いった

じんせいで ほんとに だいじな ときには
おとなの いうことを きいてはいけない
じぶんの むねに てを あてて
こころの こえを ききなさい

じぶんの こえだけ しんじて
せいいっぱい いきなさい

いつもと せいはんたいの ことを
おばあちゃんは いった

そして おばあちゃんは ねむるように
いきを ひきとった

そのこえを むねに
わたし は きょうし に なった

にじゅうねんごの いま

あなたに おそわった ことばを
こどもたちに いっています

おばあちゃん ありがとう

さいご

うんめい は みえない

め
には
みえない
ものがたり

おばあちゃん の さいごのひ まごたちだけが あつめられた
おばあちゃん は じもとで ゆうめいな きょういくまま

だいちょうがん と たたかいながら
うちらのじゅけん とも たたかっていた

さいごの さいごまで おせっきょうかよ
と たかしは ふてくされていた

おばあちゃんは ふりしぼるように いった

じんせいで ほんとに だいじな ときには
おとなの いうことを きいてはいけない
じぶんの むねに てを あてて
こころの こえを ききなさい
じぶんの こえだけ しんじて せいいっぱい いきなさい

いつもと せいはんたいの ことを おばあちゃんは いった
たかしは めを まるくして きいていた
そして おばあちゃんは ねむるように
いきを ひきとった

そのこえを むねに わたし は きょうし に なった
にじゅうねんごの いま あなたに おそわった ことばを
こどもたちに いっています おばあちゃん ありがとう

「発見する」という医術。 Dr.LOUPE
レントゲン読影サービス

Dr.Loupe「めにはみえないものがたり」　CW, CD：米村大介　CL：Dr. Loupe　AD, D：立石義博　A, SB：電通 / 電通デジタル

最後だと
わかっていたなら

あなたが眠りにつくのを見るのが
最後だとわかっていたら
わたしは　もっとちゃんとカバーをかけて
神様にその魂を守ってくださるように　祈っただろう

あなたがドアを出て行くのを見るのが
最後だとわかっていたら
わたしは　あなたを抱きしめて　キスをして
そしてまたもう一度呼び寄せて　抱きしめただろう

あなたが喜びに満ちた声をあげるのを聞くのが
最後だとわかっていたら
わたしは　その一部始終をビデオにとって
毎日繰り返し見ただろう

あなたは言わなくても
分かってくれていたかもしれないけれど
最後だとわかっていたら
一言だけでもいい…「あなたを愛してる」と
わたしは伝えただろう

たしかにいつも明日はやってくる
でももしそれがわたしの勘違いで
今日で全てが終わるのだとしたら、
わたしは　今日
どんなにあなたを愛しているか伝えたい

そして　わたしたちは　忘れないようにしたい

若い人にも　年老いた人にも
明日は誰にも約束されていないのだということを
愛する人を抱きしめられるのは
今日が最後になるかもしれないことを

明日が来るのを待っているなら　今日でもいいはず
もし明日が来ないとしたら
あなたは今日を後悔するだろうから

微笑みや　抱擁や　キスをするための
ほんのちょっとの時間を　どうして惜しんだのかと
忙しさを理由に
その人の最後の願いとなってしまったことを
どうして　してあげられなかったのかと

だから　今日
あなたの大切な人たちをしっかりと抱きしめよう

そして　その人を愛していること
いつでも　いつまでも　大切な存在だということを
そっと伝えよう

「ごめんね」や「許してね」や
「ありがとう」や「気にしないで」を伝える時を持とう
そうすれば　もし明日が来ないとしても
あなたは今日を後悔しないだろうから

明日が来るのは、
当たり前ではない。
3月11日を、
すべての人が大切な人を想う日に。

岩手日報

最後だと
わかっていたなら

あなたが眠りにつくのを見るのが　最後だとわかっていたら
わたしは　もっとちゃんとカバーをかけて
神様にその魂を守ってくださるように　祈っただろう

あなたがドアを出て行くのを見るのが　最後だとわかっていたら
わたしは　あなたを抱きしめてキスをして
そしてまたもう一度呼び寄せて　抱きしめただろう

あなたが喜びに満ちた声をあげるのを聞くのが　最後だとわかっていたら
わたしは　その一部始終をビデオにとって　毎日繰り返し見ただろう

あなたと　わかっていたら
あなたは言わなくても　分かってくれていたかもしれないけれど
最後だとわかっていたら
一言だけでもいい…「あなたを愛してる」と
わたしは　伝えただろう

たしかにいつも明日はやってくる
でももしそれがわたしの勘違いで　今日で全てが終わるのだとしたら、
わたしは　今日　どんなにあなたを愛しているか伝えたい

そして　わたしたちは　忘れないようにしたい

その当時、震災から時間が経っていないのに、岩手県内では風化がはじまっていました。風化は、被害が小さかった人からはじまってしまう。でも、被災地の復興は半ば。岩手が岩手を見捨ててはいけないと考え、岩手日報と何度も協議をして、風化を少しでも食い止めるために、あの日の悲劇や後悔を伝えるコピーを書こう、となりました。コピーの大部分は、我が子を亡くしたアメリカの詩人の詩を引用しています。僕のコピーではなく、この詩が圧倒的に人の心を動かすのだと思います。

河西智彦（かわにしともひこ）
博報堂クリエイティブディレクター、コピーライター、CMプランナー。スペースワールド「なくなるョ！全員集合」や幸楽苑「2億円事件」、「ベイクを買わない理由100円買取CP」など、予算規模を問わず得意先の売上増にコミットする。カンヌ金賞など。著書『逆境を「アイデア」に変える企画術』。

明日が来るのを待っているなら　今日でもいいはず
もし明日が来ないとしたら　あなたは今日を後悔するだろうから

微笑みや　抱擁や　キスをするための
ほんのちょっとの時間を　どうして惜しんだのか
忙しさを理由に　その人の最後の願いとなってしまったことを
どうして　してあげられなかったのかと

だから　今日
あなたの大切な人たちをしっかりと抱きしめよう
そして　その人を愛していること
いつでも　いつまでも　大切な存在だということを
そっと伝えよう

「ごめんね」や「許してね」や「ありがとう」や「気にしないで」を
伝える時を持とう
そうすれば　もし明日が来ないとしても
あなたは今日を後悔しないだろうから

明日が来るのは、当たり前ではない。
3月11日を、すべての人が大切な人を想う日に。

岩手日報

ノーマ コーネット マレック・作 ／佐川睦・訳　「最後だとわかっていたなら」（サンクチュアリ出版・刊より）

この紙面は、東日本大震災による持ち主不明の写真と持ち主に返却された写真で構成されています。　写真提供／大槌町・大船渡市社会福祉協議会

企画・制作　岩手日報社広告事業局

「最後だとわかっていたなら」　CW,CD：河西智彦　CL,SB：岩手日報社　AD,D：横尾美杉　Pr：柏山 弦

けれど

切なくときめきのあるコピー

三条大橋をくぐるまでに告白しよう
と夕暮れの鴨川を歩いていた時に彼
女が「うち仁君が好きやねん」と
友達の名前を口にしたから
「応援するわ」しか言えなかった
思い出のようにほろ苦い、京の柚子酒

放課後、二人で話してるのを冷やかさ
れて思わず「好きちゃうで」でこんな
奴」と言って以来しゃべれなくなった
あの子と15年ぶりに偶然東京で出
会って思いだすあの頃のようにほろ
苦い、京の柚子酒。

3年間ついに告白できなかったあの
人と15年ぶりに東京で偶然出会った
ら、「実は俺、お前のこと好きやったん
やで」と、告げられて振り返る遠い
あの頃の思い出のような甘酸っぱい
味わいの、京の梅酒。

若い人に、京都のお土産として購
入してもらいたいというオリエンで
した。梅酒は甘酸っぱい。柚子酒は
ほろ苦い。若い人といえば恋愛だ。
というわりかし安直な思考から、恋
物語を綴る「日本一長いネーミング」
にしようと企画しました。ギャグの
つもりで書いていて、社内の打ち合
わせでもプレゼンでも爆笑されたの
ですが、完成したラベルを読み返し
てみると、どういうわけか少しだけ
胸が痛くなってしまいました。そう
いえば自分にも青春という時代が
あったような……。

公庄仁（ぐじょう ひとし）
サン・アド所属。主な仕事に、東京メトロ×ドラ
えもんの「すすメトロ！」や、300万部超のベ
ストセラー「ざんねんないきもの」シリーズなど。

放課後、二人で話してるのを冷やかされて思わず「好きちゃうで、こんな奴」と言って以来しゃべれなくなったあの子と15年ぶりに偶然東京で出会って思いだすあの頃のようにほろ苦い、京の柚子酒②

リキュール 720ml

3年間ついに告白できなかったあの人と15年ぶりに東京で偶然出会ったら「実は俺、お前のこと好きやったんやで」と、告げられて振り返る遠いあの頃の思い出のような甘酸っぱい味わいの、京の梅酒②

リキュール 720ml

三条大橋をくぐるまでに告白しようと夕暮れの鴨川を歩いていた時に彼女が「うち仁君が好きやねん」と友達の名前を口にしたから「応援するわ」しか言えなかった思い出のようにほろ苦い、京の柚子酒④

リキュール 720ml

「お前、いつも教科書忘れすぎや！」と隣の席の男子は笑って文句を言いながら見せてくれたけど、ほんとは忘れたふりして毎日ちゃんと持ってきてたあの時代のように甘酸っぱい味わいの、京の梅酒④

リキュール 720ml

「ほんまに好きやった」という手紙が机に入ってることに気づいたのは留学するあの子がもう飛び立ったあとだったから空に向かって俺もや！と叫んだあの日のように甘酸っぱくほろ苦い、京の柚子酒③

リキュール 720ml

「いままでちゃんと見たことなかったけど、やっぱり素敵やね」と言いながら大文字焼きを眺めるふりをして、少し背の高いあの人の横顔をじっと見つめていたあの日のように甘酸っぱい味わいの、京の梅酒③

リキュール 720ml

「京の梅酒ものがたり・京の柚子酒ものがたり」　CW：公庄 仁　CL：玉乃光酒造　CD：大森清史　AD,D：小林昇太
Pr：荒木拓也　DF, 制作会社、SB：サン・アド

恋は罪悪ですよ。

人間は堕落する。

一体何だろう。

恥の多い生涯を送って来ました。

ぼくがぼくなのがダメなのか

この夏を、何冊生きよう。

新潮文庫の100冊

新潮社

新潮文庫の100冊「大丈夫。きみの悩みは、もう本になっている。」　CW：吉岡丈晴／今井容子　CL,SB：新潮社　CD：吉岡丈晴
AD, I：柿﨑裕生　D：長川吾一／梶山武士　DF：アドソルト　制作会社：博報堂

大丈夫。きみの悩みは、もう本になっている。

ぼく、がんばらなきゃダメなの？／

わたしは取り返しのつかないことをしてしまった。／

お腹が空いているときと満腹のときと、はたしてどちらがシアワセだろうか／

自分は自分にしかなれない。／

恥の多い生涯を送って来ました。

僕たちは兄弟だよね。／

でも、おまえ、女にもてないだろう／

これ以上、わたしを苦しめないでくれ。／

このような逢う瀬をつづけていては、あたし、あなたの奥様にすみませんわね。／

私たち、うまくいかないと思うの／

この蜘蛛の糸は己のものだぞ。

僕は捨て子だ。／

死んだら、どうなるんだろ／

僕が役に立ったのかい？／

出世競争など男社会のただのゲームだ。／

恋は罪悪ですよ。

失くしてしまってからじゃないと、大切なものの存在に気付けないの。／

数学って、何？／

えたいの知れない不吉な塊が私の心を始終圧えつけていた。／

自分のやりたいことや言いたいことは常に後まわしにして、「己を殺して」生きてきた。／

戦争というものは、敵対する相手国に対して、どういった作用をもたらすと思われますか。／

高校生になれば、あともう少し身長も伸びるし、胸も大きくなると思ってた。／

きょう、ママンが死んだ。

人間がもっともおそれているのは何だろう？／

僕には、彼女にまつわるおかしな噂のことが心配でならなかった。／

自分だけ、人生の本番が始まらないような気がした。／

疲れて、心がからからに枯れはててしまっているようだ。／

たいせつなことと、正しいことって、違うんですか？／

いちばんたいせつなことは、目に見えない

「世の中が平和だと、変な奴が出て来るなァ」／

僕は何のために走ってるんだ。／

自分に生きることへの情熱が希薄ではないのかという疑いをずっともち続けています。／

人間は堕落する。

下手なのである。／

ぼくはオバカサンだねぇ。／

一体誰が親父を殺したんだ？／

ポテトがふやけるのが心配なんですが／

結婚って、こんなに味気ないものだったのかな。／

わたしはもう学校へは行かない。／

母の掃除は異常だった。／

会いたいねんけど。／

私は独りである。

おいおい、若い男が、色恋に不得手のままでいいのかい？／

どうして人が人を殺すかね。／

ほんとうのさいわいは一体何だろう。

四十過ぎて突然の失業かぁ。／

もはや、いかに努力しても手おくれなのだ。／

友情ってこんないいかげんなものだろうか／

恋しくて、恋しくて、恋しくてたまりません。／

孤独は山になく、街にある。／

あと先考えて無茶できるか。

成功自慢だけする先輩より。こんなにデキなかった、大失敗をした、大恥かいた、ホサれてた、逃げたい実は逃げたetc。そんな赤裸々な体験を語ってくれる先輩のほうが、信頼できたり、好感がもてたり、また相談しようと思えますよね（その先輩も成功してるから語られるんですけどね）。その感覚を本に応用できないかと。なんせ新潮文庫の名作たちは、悩み、愚痴、失敗、恥、後悔の塊ですから。文学のチャーミングな一文たちを文庫にデザイン化。本をすこしでも身近にと。でも本ってほんとにそんな存在ですよ。

吉岡丈晴（よしおかたけはる）
博報堂クリエイティブディレクター／コピーライター。「コトバを真ん中に、世の中を本当に動かすことを。」と、真面目に仕事してます。主な受賞歴に、TCC最高新人賞、日経広告賞大賞、朝日広告賞、読売広告大賞、ACC賞他多数。

Mate.

俺たち、
なんで走ってるんだろ。

2人で何度この話をしたかわからない。

陸上は地味なスポーツだ。

他の部活が嫌がるような基礎練の繰り返しで、

友達からも「なんでそんなに走ってるの?」と言われる。

正直、一緒に走るお前がいなきゃ、こんなこと続けられないと思うし、

全然タイムが上がらない時、なんで走ってるんだろうと自分でも思う。

でも、走り続けた毎日が必ずタイムに出る日が来る。

その瞬間の喜びを味わうために、俺たち毎日走ってるんだな。

さあ、今日も走ろう。

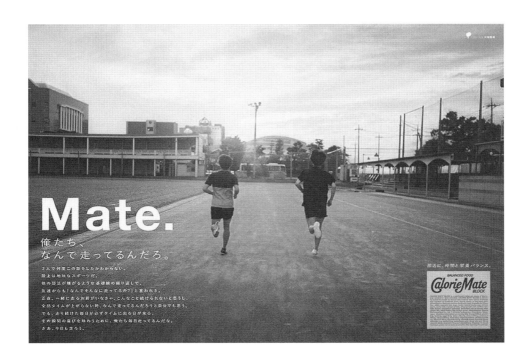

カロリーメイト　部活メイト　CW, CD：小島翔太　CW：荻原海里 / 杉山芽衣 / 小渕朗人　CL, SB：大塚製薬　AD：野田紗代
D：別府兼介　P：石田真澄　A：博報堂　DF：アドソルト　制作会社：AOI Pro.

写真はあえて試合中ではなく、部活に励む日常の中から選び出す画角や被写体とのコミュニケーションの取り方などを重視しました。コピーはインタビューを通じて一つひとつの競技ならではの視点を聞き、競技ごとに響く青春を30こ詰め込みました。各競技の部員からは、「カロリーメイトは自分たちの競技を理解してくれていて嬉しい」「広告で少林寺拳法が一番大きく出てる！」など共感の声が集まりました。

小島翔太（こじま しょうた）
2012年博報堂入社。CREATIVE TABLE 最高所属。笑ったり泣いたり熱くなっちゃうものが好きです。TCC新人賞、ACCシルバー、朝日広告賞、読売広告賞など受賞。ヤングカンヌプリント部門2年連続日本代表。

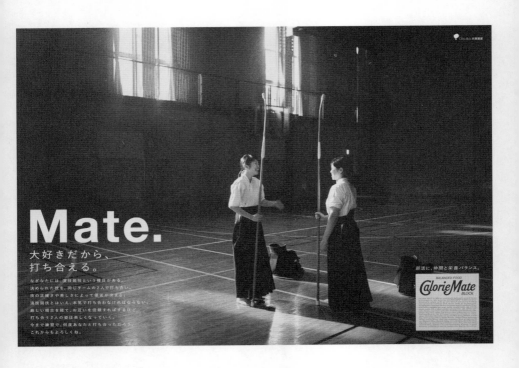

Mate.

大好きだから、
打ち合える。

なぎなたには、演技競技という種目がある。
決められた技を、同じチームの2人で打ち合い、
技の正確さや美しさによって優劣が決まる。
演技競技とはいえ、本気で打ち合わなければならない。
厳しい稽古を経て、お互いを信頼すればするほど
打ち合う2人の姿は美しくなっていく。
今まで練習で、何度あなたと打ち合っただろう。
これからもよろしくね。

部活に、仲間と栄養バランス。

BALANCED FOOD
CalorieMate
BLOCK

Mate.
大
好
き
だ
か
ら
、
打
ち
合
え
る
。

な
ぎ
な
た
に
は
、
演
技
競
技
と
い
う
種
目
が
あ
る
。
決
め
ら
れ
た
技
を
、
同
じ
チ
ー
ム
の
2
人
で
打
ち
合
い
、
技
の
正
確
さ
や
美
し
さ
に
よ
っ
て
優
劣
が
決
ま
る
。
演
技
競
技
と
は
い
え
、
本
気
で
打
ち
合
わ
な
け
れ
ば
な
ら
な
い
。
厳
し
い
稽
古
を
経
て
、
お
互
い
を
信
頼
す
れ
ば
す
る
ほ
ど
打
ち
合
う
2
人
の
姿
は
美
し
く
な
っ
て
い
く
。
今
ま
で
練
習
で
、
何
度
あ
な
た
と
打
ち
合
っ
た
だ
ろ
う
。
こ
れ
か
ら
も
よ
ろ
し
く
ね
。

102

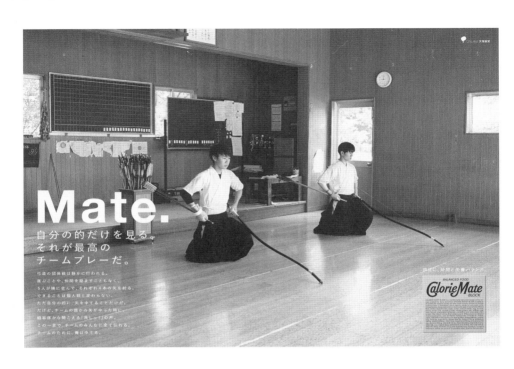

Mate.

自分の的だけを見る。
それが最高の
チームプレーだ。

弓道の団体戦は静かに行われる。
喜ぶことや、仲間を励ますこともなく、
5人が横に並んで、それぞれ4本の矢を射る。
できることは個人戦と変わらない。
ただ自分の的に、矢を中てることだけだ。
だけど、チームの誰かの矢が中った時に、
観客席から聞こえる「良しっ！」の声、
この一言で、チームのみんなに全て伝わる。
チームのために、俺は中てる。

Mate.
自分の的だけを見る。
それが最高の
チームプレーだ。

弓道の団体戦は静かに行われる。
喜ぶことや、仲間を励ますこともなく、
5人が横に並んで、それぞれ4本の矢を射る。
できることは個人戦と変わらない。
ただ自分の的に、矢を中てることだけだ。
だけど、チームの誰かの矢が中った時に、
観客席から聞こえる「良しっ！」の声。
この一言で、チームのみんなに全て伝わる。
チームのために、俺は中てる。

道は違っても、
同じ光を
見上げている。

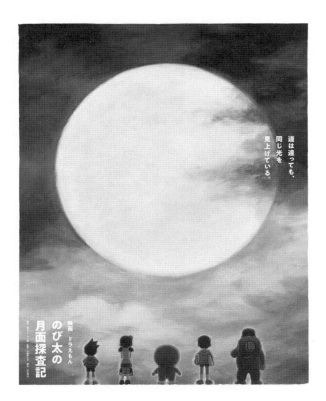

「映画ドラえもん のび太の月面探査記」　CW, CD：尾形真理子　CL：映画ドラえもん2019製作委員会　AD：藤田誠　D：與世原邦治
I：吉實恵　A：カゼプロ　DF：MILK　制作会社：Tang／藤田誠デザイン／Headlight

ドラえもんを知らない子どもは、日本にほとんどいないでしょう。大人はもっといないでしょう。ということは、広告を観るほとんどの人々は、ドラえもんやのび太くんに相応しい言葉か否か、ジャッジできるということです。「大人になって、もう一度観たくなるドラえもん映画」をテーマに制作したコピーなので……時間軸を曖昧にしたり、倒置法で心の声であることを強調したりというギミックを使いながら、ドラえもんの世界に瞬時に舞い戻れるようなコピーワークを意識しました。

尾形真理子（おがた まりこ）
コピーライター・クリエイティブディレクター。2001年博報堂入社。LUMINEをはじめ、資生堂、Tiffany&Co.、キリンビール、NETFLIX、FUJITSUなど多くの企業広告を手がける。朝日広告賞グランプリ、ACC賞ゴールド、TCC賞など受賞多数。小説やコラムの執筆、歌詞の提供など活躍の場を広げる。

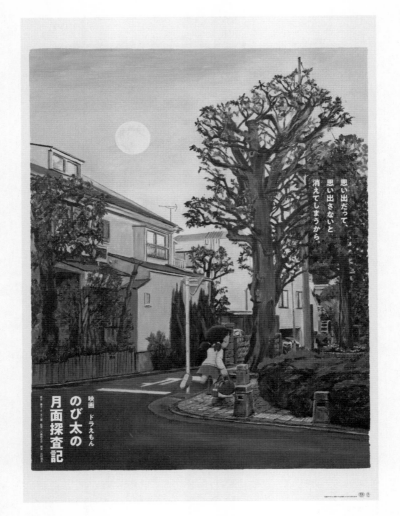

思い出だって、
思い出さないと
消えてしまうから。

大人のフリが
上手な人が、
大人なだけだよ。
大人より、
大きな人が、
大人なんだ。

万有引力が
あるんだね。
離れてたって
友だちには。

帰り道が
わかっているから、
どんなに暗くても
怖くはない。

子どもの頃、
世界を救いたかった。
今夜は、
あいつを救いたい。

真面目に考えた結果、こうなりました。

あなたは、どう考えますか。

【恋愛】

特定の相手に対して他の全てを犠牲にしても悔い無いと思い込むような愛情をいだき、常に相手のことを思っては、二人だけでいたい、二人だけの世界を分かち合いたいと願い、現状が持続してほしいと思うこと（心の状態）。それがかなえられたと言っては喜び、ちょっとでも疑念が生じれば不安になるといった状態に身を置くこと。

【幸福】

現在（に至るまで）の自分の境遇に十分な安らぎや精神的な充足感を覚え、あえてそれ以上を望もうとする気持をいだくことも無く、それが持続してほしいと思うこと（心の状態）。

【親爺ギャグ】

（おもに中年男性が）気の利いたことを言おうとして発する言葉遊び。多くの場合かえって顰蹙を買う（「許してちょうだい」を「許してちょんまげ」という類。「部長が強烈な—を放った」）

真面目に考えた結果、こうなりました。

【恋愛】

特定の相手に対して他の全てを犠牲にしても悔い無いと思い込むような愛情をいだき、常に相手のことを思っては、二人だけでいたい、二人だけの世界を分かち合いたいと願い、それがかなえられたと言っては喜び、ちょっとでも疑念が生じれば不安になるといった状態に身を置くこと。

【幸福】

現在（に至るまで）の自分の境遇に十分な

新明解国語辞典 第8版「考える辞書」

CW：芦田和歌子　CL, SB：三省堂　CD：代田淳平
AD：トミタタカシ　Pr：前田和典　PL：朝日彩加
A：博報堂　DF：T&T TOKYO
制作会社：越境／神谷製作所
アカウントエグゼクティブ：仙北屋翔一

あなたは、どう考えますか。

【親爺ギャグ】

〔おもに中年男性が〕気の利いたことを言おうとして発する言葉選び。多くの場合かえって顰蹙（ヒンシュク）を買う。「許してちょうだい」を「許してちょんまげ」という類。「部長が強烈な―を放った」

安らぎや精神的な充足感を覚え、あえてそれ以上を望もうとする気持をいだくことも無く、現状が持続してほしいと思う△こと（心の状態）。

『新明解国語辞典』は、言葉の解釈が"ユニーク"と評されることも多いですが、初版から一貫して、言葉と真摯に向き合い、実態や社会の中での意味に踏み込んでいる"考える辞書"です。辞書の主役は、やはり語釈。キャッチコピーや語釈は、語釈そのものにスポットライトが当たることで辞書の奥深さを改めて感じてもらえるような言葉を選びました。

今回SNS等で一番反響があったのは、「恋愛」の語釈が、対象を異性に限定しない表現に変化した点でした。まさに、辞書編集の方々が時代に合わせて日々言葉を見つめ、真面目に考え続けた結果起こった議論。この広告を通じてその姿勢が伝わり、また、言葉の意味や使い方についても改めて考えてもらうきっかけになれば幸いです。

芦田和歌子（あしだ わかこ）
デジタル系エージェンシーで企業のSNSアカウントの"中の人"やキャンペーンなどを担当したあと、PRを強みとしたクリエイティブエージェンシーで統合プランナーとして、SNS×PR視点でのコミュニケーションプランニングに携わる。

初恋の、
ベテランたち。

告白しよう。私にはいま、とても気になる人がいる。

でも、私には、なす術がない。気力もなければ、体力もない。

かつては求愛活動が人生のメインテーマですらあったのに、いまはもう彼女の前でひたすらモジモジするだけの、ウブな「じいさん少年」なのである。

ああ情けない。ずいぶん苦しい。

でもそれゆえの身悶えが、なぜだかちょっと気持ちいい。

（あ、引かないで！）

どうにかしてしまいたいのに、どうにもならないこの感覚。

それこそが、青春の正体なのだといま思う。

たぶん、世の中に、恋のベテランなどいない。

いるのはきっと、初恋のベテランである。

初恋の、ベテランたち。

ペンジィの
ひとりごと
⑤

告白しよう。私にはいま、とても気に
なる人がいる。でも、私には、なな
す術がない。気力もなければ、体力も
ない。かつては求愛活動が人生のメイ
ンテーマですらあったのに、いまはも
う彼女の前でひたすらモジモジするだ
けの、ウブな「じいさん少年」なので
ある。ああ情けない。ずいぶん苦
しい。でもそれゆえの身悶えが、なぜ
だかちょっと気持ちいい。（あ、引か
ないで！）どうにかしてしまいたいの
に、どうにもならないこの感覚。
それこそが、青春の正体なのだといま
思う。たぶん、世の中に、恋のベテラ
ンなどいない。いるのはきっと、
初恋のベテランである。

特集 今から恋愛に生きる。
孫の力 19号 7月25日発売

ペンジィが
目印です！

孫の力

定価 本体838円＋税 木楽舎

孫の力 19号「今から恋愛に生きる。」 CW：岡本欣也 CL：木楽舎 AD：寄藤文平 D：吉田考宏 SB：オカキン

岡本欣也（おかもときんや）
コピーライター。2010年オカキン設立。主な
仕事に、JT「大人たばこ養成講座」、GODIVA「日
本は、義理チョコをやめよう。」、サントリー金麦
ザ・ラガー「人間、飲んで食ったら、大満足。」な
ど。ほかにも、Honda、京王電鉄、TEPCOなど企
業広告多数。著書に、『売り言葉』と『買い言葉』、
『ステートメント宣言』など。

この雑誌は、高齢者を高齢者扱い
しないという理念のもとでリニュー
アルされ、「ペンジィ」という愛ら
しいペンギンキャラもそのとき開発
されました。これは中吊りで展開さ
れたシリーズ広告のひとつなのです
が、私が一貫して伝えたかったのは、
「余生という人生はない。」というこ
とです。

70億人が暮らす
この星で、結ばれる。
珍しいことではなくても、
奇跡だと、思った。

結婚しなくても
幸せになれるこの時代に
私は、あなたと結婚したいのです。

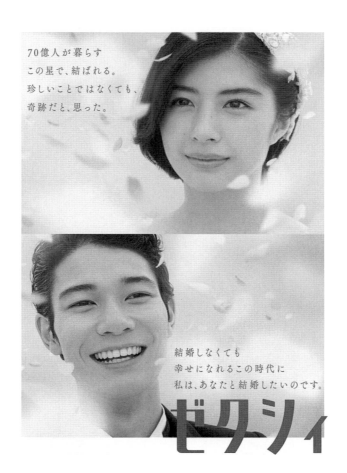

70億人が暮らす
この星で、結ばれる。
珍しいことではなくても、
奇跡だと、思った。

結婚しなくても
幸せになれるこの時代に
私は、あなたと結婚したいのです。

ゼクシィ

ゼクシィ　CW：坂本美慧　CL：リクルートホールディングス　CD：小島曜　AD：児嶋啓多　P：山崎泰治　PL：横須賀由衣

結婚という選択がすべてではない
世の中です。そして、どんな考えを
持つ人がいても、「結婚」そのものの
素敵さは変わりません。そのことを
どう伝えれば良いのか、考えて書い
てを繰り返していました。そのなか
で気がついたのは、結婚という制度
ができて以来、今が一番結婚に対し
てピュアに向き合えるのではないか
ということ。結婚しない自由がある今
だからこそ、結婚という選択の意志
が強くなる。その考えを、素直に言
葉にしました。

坂本美慧（さかもとみさと）
2011年博報堂入社。最近の主な仕事に、リ
クルート「ゼクシィ」、サントリー「伊右衛門特
茶」、NHK「第69回紅白歌合戦グランドオープニ
ング」、NHK Eテレ「オトッペ」、嵐活動休止プロ
ジェクト「HELLO NEW DREAM. PROJECT」な
ど。2017年度リクルート「ゼクシィ」広告で
TCC最高新人賞受賞。

おとなには、卒業がない。
いつ始めても、
いつまでやってても
いいってことだ。

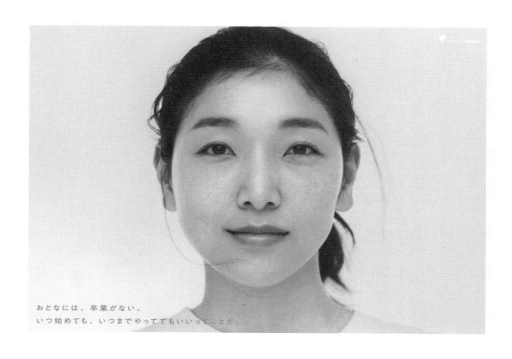

おとなには、卒業がない。
いつ始めても、いつまでやってってもいいってことだ。

イオンウォーター「おとなは、ながい。」 CW, CD：麻生哲朗　CW：筒井晴子　CL：大塚製薬　AD：関戸貴美子　D：後藤和也
P：藤井保　A：TUGBOAT　A, SB：電通　制作会社：ワークアップたき　フォトコーディネート：佐藤凌

イオンウォーターは、大人の日常に寄り添いたい商品だ。いつもの鞄の中に、今日もそっと入っているような。

周りを見て鏡を見て、さて大人はどこにいるのだろうと思う。きっと誰も完全な大人にはならない。完全な大人なんて誰も知らない。大人と呼ばれてしまうから、その言葉を抱えて生きるしかないだけで、しかもどうやらその時間、つまりここから先はとても長い。途方にくれそうなこの長い時間、そこで出くわす迷いや葛藤や発見を、ささやかな可能性のように微かな追い風のように切りだせたらと思った。大人と呼ばれる毎日を、焦らずゆっくりと歩むため。

麻生哲朗（あそうてつろう）
1972年福岡県生まれ。TUGBOAT クリエイティブディレクター・CMプランナー。1996年早稲田大学理工学部建築学科卒業後、株式会社電通に入社。1999年 TUGBOAT設立に参加。最近作は三井住友カード「Thinking Man」、住友生命「1-UP」、NTTドコモ「Style 20」など。ACCグランプリ、ADC賞、TCCグランプリなど受賞多数。

筒井晴子（つついはるこ）
1980年奈良県生まれ。2003年株式会社電通入社。主な仕事に、大塚製薬ポカリスエット・イオンウォーター、グリコPocky THE GIFTなど。主な受賞に、カンヌライオンズグランプリ、ACCゴールド、D＆ADイエローペンシルなど。

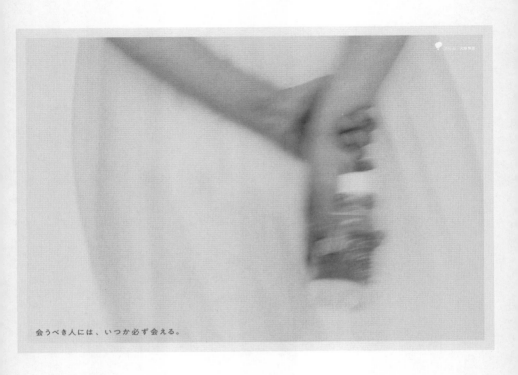

会うべき人には、いつか必ず会える。

会うべき人には、いつか必ず会える。

忘れたことを
忘れたころに、
見つかったりする。

重荷があるくらいの方が、
フラフラしなくていい。

おとなは、ながい。
甘くない。
引きずらない。
もう、青くない。

最後のチャンスは、
案外何度か
くるらしい。

私より、私たちで、生きよう。

私のために
生きるの飽きた。

私より、
私たちのために
花瓶に花。

私より、
私たちで
泣けばいい。

私たちって
考えたら、
心がラクに
なるのかな。

女も男も、
そのほかかも、

私たち。

公園の猫も、
路上の犬も、
私たち。

心の中で、
見えないグループ
つくろうよ。

肌の色違っても、
宗教違っても、
私たち。

世界のどこかで、
私たちはいま、
新しい私たちに
なれるかな。

私より、
私たちで、
生きよう。

世界のどこかで、
私たちはいま、
新しい私たちに
なれるかな。

earth
music & ecology

earth music&ecology 「私より、私たちで、生きよう。」 CW, CD：児島令子　CL：ストライプインターナショナル
CD, AD：副田高行　D：太田江理子　A：電通西日本　DF：副田デザイン制作所　SB：児島令子事務所

自分のためだけに生きることは、ほんとうに幸せか？　自己と他者を分けて考える幸福論より、自己も他者もいっしょにした幸福論ってどうかな？　そんな思いから生まれたコピーです。世界が共存から自国中心主義へと傾き始めた2017年。日本のひとつのファッションブランドが、「だけど自分のことだけじゃってぱダメかも」と言い出してもいいよね。好きな服を着て生きていく女の子たちも、この世界の一員で、この世界を作っていくのだから。

児島令子（こじまれいこ）
主な仕事に、earth music&ecology「あした、なに着て生きていく」、日本ペットフード「死ぬのが恐いから飼わないなんて、言わないで欲しい。」、パナソニック「私、誰の人生もうらやましくないわ。」など。TCC最高賞受賞。

人を落とさず、自分が上がろ。

もう嫉妬はしないと決めた。
難しいことだけど、
しないと決めた。

嫉妬、悪口、意地悪、
みんな苦しい。しんどい。
嫌な自分を知らないための、
たったひとつの解決法。
自分をがんばること。
ただそれだけ。
ただそれだけの春の決意。

人を落とさず、
自分が上がろ。

もう嫉妬はしないと決めた。
難しいことだけど、
しないと決めた。
嫉妬、悪口、意地悪、
みんな苦しい。しんどい。
嫌な自分を知らないための、
たったひとつの解決法。
自分をがんばること。
ただそれだけ。
ただそれだけの春の決意。

earth music & ecology
2017 Spring Collection
Bonheur Boudoir

earth music&ecology「人を落とさず、自分が上がろ。」　CW, CD：児島令子　CL：ストライプインターナショナル
CD, AD：副田高行　D：太田江理子　A：電通西日本　DF：副田デザイン制作所　SB：児島令子事務所

春。それぞれの女の子人生が、それぞれに動き出すとき。みんながハッピーなわけじゃない。入試に失敗したり、思うように就職できなかったり。他人と比べてネガな気持ちになるときもあるけれど。そのネガにネガを重ねず、ネガをポジに変換しようとする決意をフィーチャーしました。とはいえ別に女の子だけでなく、年齢性別関係なく、普遍的な思いかもしれません。店頭でも掲出したので道ゆく人の心に何か残ればいいなと思いました。

児島令子（こじまれいこ）
主な仕事に、earth music&ecology「あした、なに着て生きていく？」、日本ペットフード「死ぬのが恐いから飼わないなんて、言わないで欲しい。」、パナソニック「私、誰の人生もうらやましくないわ。」など。TCC最高賞受賞。

121

秘密を打ち明ける一度きりのまなざしで
夢をみるわたしの目
燃える悲しみとかあるよね
瞬きするごとに膨らんで
ときどきこぼれたりするけれど

いちばん好きな模様になる
編んで結んで 解きかたを忘れたころ
夢をみるわたしの指
花に浮かぶ蜜蜂みたいに

叫びながら囁くように
夢をみるわたしの唇
言葉はいつも息を切らして
失くしたものだけがきらめいている
きみの胸の虹をめざす

122

すべてを吹き飛ばすような嵐がきても
夢をみるわたしの髪
ねえ、しっかりつかまって
光ってみえるあの場所に
わたしがきみを連れてゆくから

風走る草原の波のように
夢をみるわたしの耳
笑ったのはなぜ？　泣いたのは？
抱きしめが必要な夜ならどうぞ
いつか本当の名前を教えてよ
誰かの甘い魔法はないね

わたしは、わたしの夢をみる

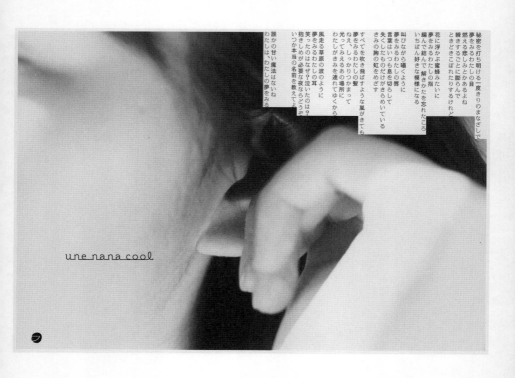

秘密を打ち明ける一度きりのまなざしで
夢をみるわたしの目
燃えるしみとかあるよね
瞬きするたびに膨らんで
ときどきこぼれたりするけれど

花に浮かぶ蜜蜂みたいに
夢をみるわたしの指
編んで結んで解きかたを忘れたころ
いちばん好きな模様になる

叫びながら囁くように
夢をみるわたしの唇
言葉はいつも息を切らして
失くしたものだけがきらめいている
きみの胸の虹をめざす
いつか本当の名前を教えてよ

風走る草原の波のように
夢をみるわたしの耳
笑ったわたしの髪
抱きしめたのはなぜ？泣いたのは？
光ってみえるあの場所に
わたしはきみを連れてゆくから

すべてを吹き飛ばすような嵐がきても
夢をみるわたしの頬
ねえ、しっかりつかまって
いつか必要な夜ならどうか
わたしはきみを連れてゆくから

誰かの甘い魔法ではないね
わたしはいつもわたしの夢をみる

une nana cool

女の子の人生を応援するというウ
ンナナクールのコンセプトをベース
に作家／川上未映子さんと年に一度
制作しているブランドコンセプト広
告になります。「女の子登場」という
キャッチからスタートしたシリーズ
の第3弾。テーマ自体は一貫して変
わりませんが、女優のんを起用した
この年のキャッチは、「わたしは、わ
たしの夢をみる」。ウンナナクールの
ターゲット層の20代は、まだ夢や、
やりたいことに希望がありつつも不
安を抱え、いつでも周りに流されて
しまいます。夢という寝ていると見
るものと将来のやりたいことをかけ
て、寝起きののんさんが、夢は自分
だけのものでしかなく、ブレないで
決意をする、胸の中にだけある沸々
とした衝動を言葉にしています。静
のビジュアルではありますが、心は動、
そんなイメージです。

千原徹也（ちはら てつや）
アートディレクター、株式会社れもんらいふ代表。広
告、ブランディング、CDジャケットなど、アートディ
レクションするジャンルは様々。その他、ドラマ制作、
HYPER CHEESE企画、勝手にサザンDAY企画主催、
J-WAVEパーソナリティ、KISS.TOKYOなど、活動は
多岐に渡る。

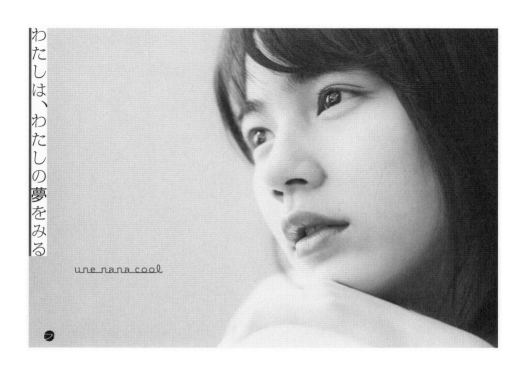

わたしは、わたしの夢をみる

une nana cool

une nana cool 2019 年間シーズンビジュアル　文：川上未映子　CL：ウンナナクール　AD：千原徹也　P：瀧本幹也
スタイリスト：飯嶋久美子　ネイル：門原捺美　ヘアメイク：菅野史絵　DF,SB：れもんらいふ

はっと

目から鱗が落ちるように
気づきを与えてくれるコピー

「ガンです」って言うと、
まわりは「死ぬ」って思う。
でも、死なないから、
むしろ人は必ず、
死ぬから。

（20代男性）

10代、20代、
がん治療をするキミへ。

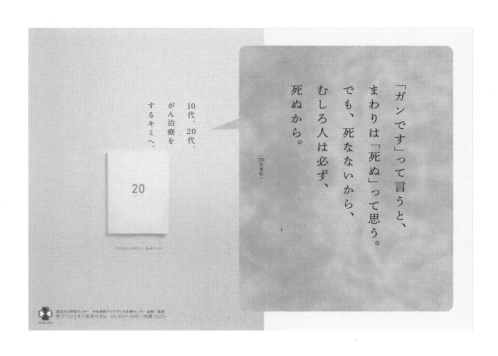

「ガンです」って言うと、
まわりは「死ぬ」って思う。
でも、死なないから、
むしろ人は必ず、
死ぬから。

（20代男性）

10代、20代、
がん治療を
するキミへ。

20

10代、20代、がん治療をするキミへ。　CW, CD：武藤雄一　AD, D：勝 千秋　DF：ハックルベリー　SB：武藤事務所

がん治療による外見（アピアランス）の変化。脱毛、爪の変色、肌の色、そしてがんじゃないかと人から思われるこわさなど。そういったことが原因で、社会とうまくかかわれない人がたくさんいます。治療による、心の痛みを抱えながらがんと闘う患者さんと家族。この冊子は、とくに10代、20代に届くようにつくられたブックです。ケアブックは、今までは、ウイッグの洗い方など、いわゆるHOW TOものが多くつくられています。でも、そうではなくて、恋もするし、ケンカもするし、おしゃれもしたい、10代20代の若い人たちの立場から考えてみたら、どんなブックになるべきなのか。という問いかけから始まりました。実際の患者さんたちに会いながらたどり着いた一つの答えです。みんな重い病気を患っているのに「なんでも聞いてください」と、笑顔で答え、逆にこちらに気をつかってくれたりする。一人ひとりのことを今も、忘れません。

武藤雄一（むとう ゆういち）
TCC新人賞、TCC審査委員長賞など、いろいろと受賞しています。言葉のむづかしさ、伝わることのむづかしさ、そして時間がなくなってしまうことに、いつも困っています。みなさん、すみません。

病気は、
人をみる力を養ってくれる。
その人が本当に
やさしいのかどうか。
よくわかる。

（20代女性）

おなじ
病気の友だちは、
かなりブラックな
ジョークも一緒に
笑える。

（20代女性）

なんで、病気をテーマにしたテレビは、
主人公がだいたい
死んじゃうんだろう。
だから、みんなも悲しい
結末がやってくるんだと
思っちゃう。

（10代男性）

わたし、がんに侵されてない。

ワイドショーで、有名人ががんに侵されて…と伝えてる。

侵されるに少し違和感。

わたしがん患者だけど侵されたとは思いたくない。

治療のことをいきなり闘病とも言いたくない。

がんはイメージが先行し、いつしかそこに自分ものみこまれそうになる。

怖い。　毎日をなるべく平常心で普通に生きたい。　そんな患者の時代か。

<u>わたし、がんに侵されてない。</u>
ワイドショーで、有名人ががんに侵され
て…と伝えてる。侵されるに少し違和感。
わたしがん患者だけど侵されたとは思い
たくない。治療のことをいきなり闘病と
も言いたくない。がんはイメージが先行
し、いつしかそこに自分ものみこまれそ
うになる。怖い。毎日をなるべく平常心
で普通に生きたい。そんな患者の時代か。

乳がんと、人生と、クリニック。 osaka breast clinic

大阪ブレストクリニック　CW,CD：児島令子　CL：大阪ブレストクリニック　AD：杉崎真之助　D：王怡琴　DF：真之助デザイン
SB：児島令子事務所

乳がん専門クリニックの院内ポス
ター。　見るのは患者さん。がんを自
分の人生の自分ごととして考えはじ
めた女性たちに、ポジティブな気づ
きある言葉で寄り添いたいと作った
シリーズの1点です。世の中にある
テンプレのようながんのイメージを
アップデートし、新しいがん患者の
リアルを捉えようとする試み。いわ
ゆる広告的見え方にせず、あえて
キャッチとボディを同級文字に。誰
かの日記の拡大版のように。それは
わたしの日記かもと。

児島令子（こじまれいこ）
主な仕事に、earth music&ecology「あした、なに
着て生きていく？」、日本ペットフード「死ぬの
が恐いから飼わないなんて、言わないで欲しい。」
パナソニック「私、誰の人生もうらやましくない
わ。」など。TCC最高賞受賞。

がんにならなかったら、一生使うことの
なかった言葉たち。乳房再建手術につい
てネットで調べてみた。だけどどうして
再建って言うのでしょう。わたしの胸は
建て物じゃない。じゃあ乳房復活？バス
ト復活？それはそれで軽すぎて怪しいか。
言い方ひとつで気持ちは揺れる。一生使
うはずなかった少し重い言葉たちがいま、
わたしの日常に。言葉に負けずにいこう。

乳がんと、人生と、クリニック。osaka breast clinic

がんとは、なんて時間泥棒なんだろう。
わかりました。がんは受け入れる。でも
これから始まる治療にかかる多くの時間。
わたしの人生にいきなり乱入し、わたし
の時間を盗んでいく悪者…いやいやそん
なふうに考えるのやめよう。時間泥棒じゃ
なく「時間ギフト」と考える？いままで
走ってきた人生に与えられた休息と思考
の時。後から貴重な時間と思えるように。

乳がんと、人生と、クリニック。osaka breast clinic

ひとりで生きていく、なんて、言わないでほしい。

議論されるようになっていて。

地域共生社会とか、助け合い、とか

日本は世界に先がけて超高齢化とか、

オムツを進化させ続けてほしいです。

これからも大人の生活必需品として、

アテントは今年40周年なんですね。

おめでとうございます。

僕もいつかは親の介護とか

がんばらなきゃってぼんやり考えたりもして。

それでもやっぱり、

自分のことになると

誰にも迷惑かけたくないって思う

まじめな方、多いみたいです。

でも今は人生100年時代。

ひとりで生きていくなんて言わずに、

頼れるものには頼って、

楽しんで生きてほしいから。

介護のこと、尿ケアのこと、

もっとオープンに

話せるようになるといいなあ。

そう、たとえば毎日はいている

オムツが美しくて気持ちいいと

これからがけっこう

幸せだと思うんですよね。

あ、まずはオムツじゃなくて

パンツって呼ぶのはどうでしょう？

実はいま、はいてるんです。

気づかなかったでしょ。

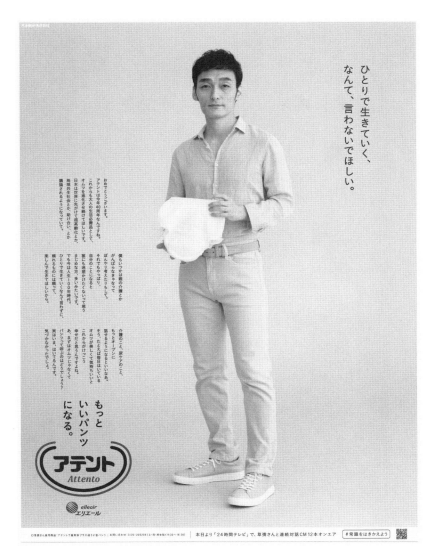

大人用紙おむつ「アテント」 ブランドプロモーション "宣言篇""登場篇"
CW, CD, PL：細川美和子（電通）　ECD：小田桐昭（小田桐昭事務所）　AP：岡﨑孝太郎（SONAR）　AD：宮下良介（電通）
STPL：和田 崇（電通）／清水恵介（電通）　MD：藤木美恵子（小田桐昭事務所）
AE：早川昭仁（電通）／登坂孝範（電通）／萩谷 賢（電通）／皆川浩一（電通）　CP：山口真由美（電通クリエーティブフォース）
PR：根本陽平（電通PR）／前田晃一（電通PR）／山口夏歩（電通PR）　演出：田中嗣久（VOYAGER）
撮影：上田義彦（上田義彦写真事務所）　CMプロデューサー：小澤祐治（ギークピクチュアズ）
CM PM：井上架音・佐藤洋輔（ギークピクチュアズ）　GRプロデューサー：稲留福太郎（ギークピクチュアズ）
GR PM：佐藤寛将（ギークピクチュアズ）　デザイナー：姉帯寛明／伊藤千明　照明：榎木康治（榎木事務所）
美術：小林康秀（Beard.inc）　ST：細見佳代（ZEN CREATIVE）　HM：荒川英亮（フリー）

かくさない
パンツになろう。

オムツからパンツへ。

誰もが元気で楽しく過ごせる時間を少しでも長くするために。2023年には50歳以上の人が50％を超えるこの国で。

今年40周年を迎えるアテントは、大人でも快適に美しくはけるオムツの開発を続けてきました。素材から、薄さ、動きやすさ、臭いの吸収、デザインまでこだわって。

そう、研究はご想像どおり、地道です。「これぞ！」という商品が発売できるまでには何年もかかります。それでも頑張れるのは「ありがとう」「助かった」というお客さまの声のおかげ。

だからこそ私たちはオムツについて包みかくさず、もっとあなたと話したい。体にも心にもよりそえる大人のパンツとして、進化し続けたい。介護にも、共生社会にも向き合って、みんなと本音で考えていきたい。そう、パンツには未来のいろんなヒントがかくされている気がするんです。

今までの常識をはきかえて、人生100年時代に一緒に出かけしょう。

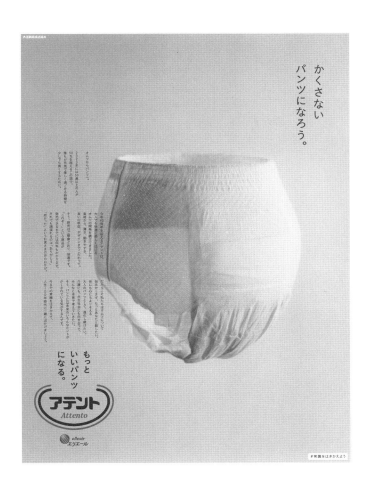

かくさない
パンツになろう。

オムツをはくのではなく、
パンツをはきかえよう。

50年先を超える人への過ごす時間を
テーマに充実を、送った充実を過ごすために。

今年の商店を変えるアテントは
大人のパンツになる。

もっと
いいパンツ
になる。

アテント
Attento

elleair
エリエール

#常識をはきかえよう

オリエンの時に、クライアントか
ら介護の現状やブランドの想いを聞
きました。家族の単位が段々と小さ
くなり、頼れる人が少なくなってい
ること。だからこそ、家族の他にも
気軽に頼っていいんだ、と思える空
気や場所を社会につくりたいこと。
紙オムツは、将来誰もがお世話にな
る可能性があるものです。だからこ
そ、隠すのではなく、みんなの話題
にする、という目標を設定して、コ
ピーを考えました。そして、人格を
持ったブランドが、語りかけるよう
な言葉を目指しました。

細川美和子（ほそかわ みわこ）
電通所属。クリエイティブディレクター／コピー
ライター。主な仕事に、アテント「＃この髪ど
うしてダメですか」、アテント「常識をはきかえよ
う」、サントリーグリーンダ・カ・ラ「やさしいが
いちばん」、東京ガス「家族の絆」シリーズ、など。

人間って、不思議だ。

生まれてから何年も、一人では生きられないし、

年老いてからも、誰かの支えを必要とする。

人間だけが、育児に悩み、

人間だけが、介護に息を切らしている。

人間だけが、家族という責任や、

愛という言葉に、押しつぶされそうになる。

けれど、家族だからこそぶつかる。

近すぎるからこそ、しんどくなる。

体が生きるだけではなく、

心が生きられないと死んでしまう生き物だから。

介護や育児にはもっと、プロの力が必要なんだ。

人間だけが、「ありがとう」と言われる生き方ができる。

そんな仕事は、人間として、かっこいいと思った。

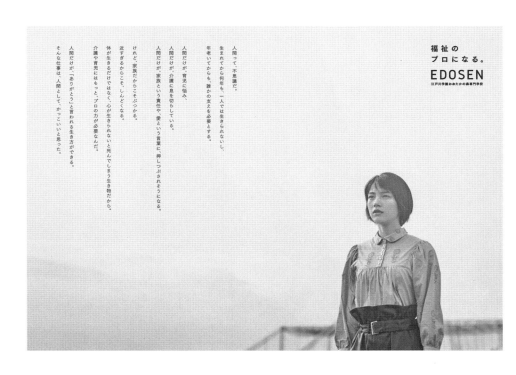

福祉の
プロになる。

EDOSEN
江戸川学園おおたかの森専門学校

人間って、不思議だ。

生まれてから何年も、一人では生きられないし、
年老いてからも、誰かの支えを必要とする。

人間だけが、育児に悩み。
人間だけが、介護に息を切らしている。
人間だけが、家族という責任や、愛という言葉に、押しつぶされそうになる。

けれど、家族だからこそぶつかる。
近すぎるからこそ、しんどくなる。

体が生きるだけではなく、心が生きられないと死んでしまう生き物だから。

介護や育児にもきっと、プロの力が必要なんだ。

人間だけが「ありがとう」と言われる生き方ができる。
そんな仕事は、人間として、かっこいいと思った。

江戸川学園おおたかの森専門学校　CW, CD：こやま淳子　CL：江戸川学園おおたかの森専門学校　AD, D：鈴木淳文
P：杉田知洋江　A：TP 東京　制作会社：AOI Pro.　SB：こやま淳子事務所

こやま淳子（こやま じゅんこ）
早稲田大学卒業。博報堂を経て 2010年独立。
著書に「コピーライティングとアイデアの発想法」
（共著）「ヘンタイ美術館」（山田五郎氏との共著）
「しあわせまでの深呼吸」など。TCC 会員。日本
ネーミング協会会員。

いまだに介護や保育は「家族がやるべき」という価値観が根強く、愛の名のもとにその仕事に縛られ、疲弊し、壊れてしまう人々が多いという社会問題があります。介護福祉専門学校の広告は、そうした価値観を翻し、生徒さんだけでなく親御さんや社会全体の気持ちを変えることが必要だと考えました。女優のんさんの芯の強いキャラクターを借りながら、「福祉のプロ」の必要性や、誇りを持てる職業であることを伝えています。

福祉の
プロになる。

EDOSEN

江戸川学園おおたかの森専門学校

もう介護や保育を、
愛のせいにしてはいけないと思った。

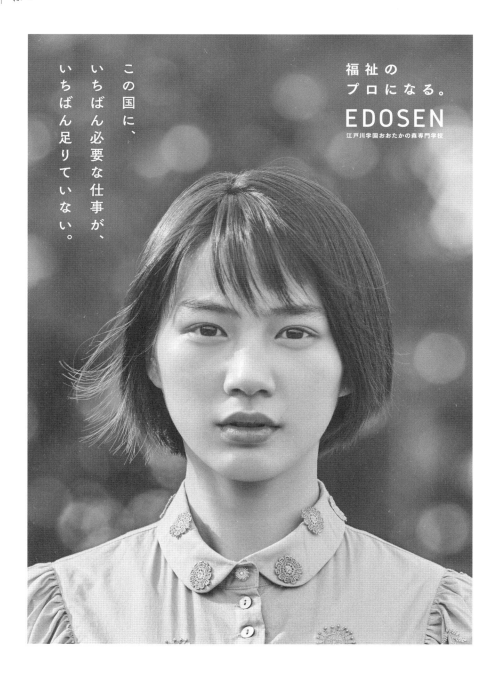

この国に、いちばん必要な仕事が、いちばん足りていない。

福祉の
プロになる。

EDOSEN
江戸川学園おおたかの森専門学校

定年退職、1921日目。

今日も妻と朝ご飯を食べ、
新聞を見て、本を読んで、
いつもと同じように過ごしました。
午後から、昔の友人が
久しぶりに訪ねてきて、
仕事を紹介してくれました。
前の仕事とは全く違う仕事だったけれど、
やってみたいと思いました。
夜、電話で息子にそのことを話したら、
ケガとかされると面倒くさいから
やめてくれと言われました。
明日もまた、
同じような一日になると思います。

今日も、
人が苦しんでいる。
人が苦しめている。

高齢者の尊厳にまつわる問題を、
ともに考えよう。

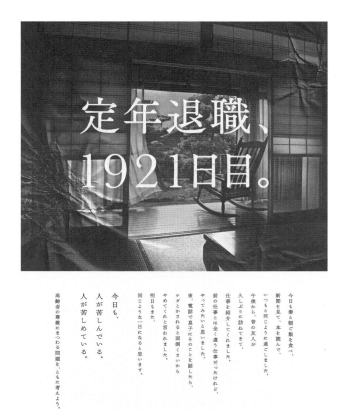

定年退職、
1921日目。

今日も妻と朝ご飯を食べ、
新聞を見て、本を読んで、
いつもと同じように過ごしました。

午後から、昔の友人が
久しぶりに訪ねてくれました。

仕事を紹介してくれました。
前の仕事とは全く違う仕事だったけれど、
やってみたいと思いました。

夜、電話で息子にそのことを話したら、
ケガとかされると面倒くさいから
やめてくれと言われました。

明日もまた、
同じような一日になると思います。

今日も、
人が苦しんでいる。
人が苦しめている。

高齢者の尊厳にまつわる問題を、ともに考えよう。

愛知県

平成27年度愛知県人権啓発ポスター　CW：佐藤大輔　CL：愛知県　CD,SB：尾崎敬久　AD：西田 光
D：稲垣文貴／野田彩加／鈴本みなみ　P：秦義之　A：電通　DF：アサヒデザイン　その他：西川コミュニケーションズ

人権問題を訴える広告物は、単に目立てばいいというものではありません。ポスターを見た人がその瞬間だけでなく、次の日もその次の日も、差別について「NO！」と言える人にする必要があるのです。そこで思い浮かんだのが「日記」。広告の言葉よりも、差別を受けている人の言葉の方が深いところへ届くと思ったのです。ポスターとしては長い言葉にはなりましたが、差別をリアルに感じてもらい、心の動き、悲しみをきちんと伝えることができました。

佐藤大輔（さとうだいすけ）
電通CXCC所属。マスからCXまで、幅広い領域でのコピーライティング、プランニング、ディレクションを手がける。受賞歴は、ACCゴールド・シルバー・ブロンズ、広告電通賞テレビ、情報・通信部門最優秀賞、ファッション・流通部門最優秀賞、TCC賞、朝日広告賞準部門賞、LIAファイナリストなど。

スマホ、103日目。

教室に行くと、やっぱり少し、
みんなの様子が変でした。

おはようと言っても、
無視されました。

友達に「どうして?」って聞くと、
「わかってるでしょ」と言われました。

それ以上は話してくれませんでした。

夕方、家に帰り、
いつものようにスマホを見ました。

そこには私が知らない私が書かれていました。

明日の朝起きたら、
学校にいけないくらいの
風邪だといいなと思いました。

今日も、
人が苦しんでいる。
人が苦しめている。

インターネット上の人権問題を、
ともに考えよう。

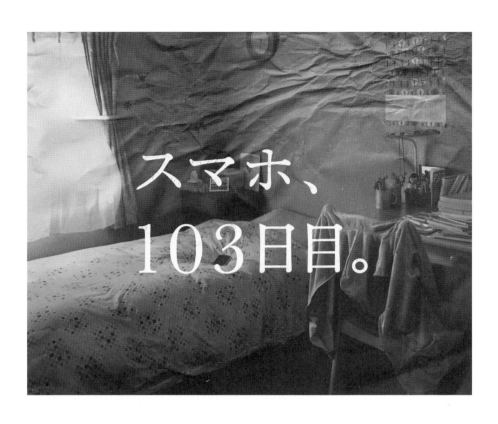

スマホ、103日目。

教室に行くと、やっぱり少し、
みんなの様子が変でした。
おはようと言っても、
無視されました。
友達に「どうして？」って聞くと、
「わかってるでしょ」と言われました。
それ以上は話してくれませんでした。
夕方、家に帰り、
いつものようにスマホを見ました。
そこには私が知らない私が書かれていました。
明日の朝起きたら、
学校にいけないくらいの
風邪だといいなと思いました。

今日も、
人が苦しんでいる。
人が苦しめている。

インターネット上の人権問題を、ともに考えよう。

愛知県

好きになった教科には、
好きにしてくれた先生がいる。

誰にでも、好きな教科、嫌いな教科はあるものです。

大人になって振り返ってみると、好きになった教科には必ず印象に残る先生がいます。

世界の広さを語ってくれた英語の先生。生き物の不思議に目を開かせてくれた理科の先生。

歴史に眠る人間のドラマを教えてくれた社会科の先生。

そんな先生たちの共通点は、その教科が好きで好きでたまらない気持ちが伝わってきたこと。

伝えたいことがあふれ出てくること。

だから、暗記しようと思わなくても、自然に記憶に残るし、次の授業が楽しみになる。

どんな時代でも求められるのは、教科指導を通じて、授業で想いを伝えられる教員。

授業で子どもたちをひきつけられてこそ、プロフェッショナル教員なのです。

いい先生になろう。

148

好きになった教科には、
好きにしてくれた先生がいる。

誰にでも、好きな教科、嫌いな教科はあるものです。大人になって振り返ってみると、好きになった教科には必ず印象に残る先生がいます。

世界の広さを語ってくれた英語の先生。生き物の不思議に目を開かせてくれた理科の先生。歴史に眠る人間のドラマを教えてくれた社会科の先生。

そんな先生たちの共通点は、その教科が好きで好きでたまらない気持ちが伝わってきたこと。伝えたいことがあふれ出てくること。

だから、暗記しようと思わなくても、自然に記憶に残るし、次の授業が楽しみになる。どんな時代でも求められるのは、

教科指導を通じて、授業で想いを伝えられる教員。授業で子どもたちをひきつけられてこそ、プロフェッショナル教員なのです。

いい先生になろう。 　教育の次代を創る　日本教育大学院大学

「いい先生になろう。」 　CW,CD：谷野栄治 　CL：日本教育大学院大学 　AD：岡崎晃史 　D：浅葉 球
制作会社 , SB：ライトパブリシティ

谷野栄治（たにの えいじ）
1975年生まれ。ライトパブリシティを経て現在フリーランスのクリエイティブディレクター、コピーライター。

子どもにとって先生は希望です。

ふりかえると、教えてくれた先生が好きだったから、その教科まで好きになりました。子どもにとって先生は学校に行きたくなる理由です。先生に会いたくて学校に行った日々がありました。先生をめざす人は、いい先生をめざす人です。先生からもらった、うれしい思い出の中に、いい先生になるヒントがある。そんな思いを込めてコピーをつくりました。

ハイヒールの
生みの親は、
うんちです。

いまでは考えられない話ですが、
17世紀のパリは下水道がまったく整備されておらず、
街中に人間の排泄物が散らばっていたそうです。
当時、スカートの長いドレスを好んでいた女性たちは
どうやってスカートの裾や靴底を
汚さずに街を歩くかを考えました。
そして辿り着いた答えは、靴の底自体を上げ、
かつ、地面につくヒールの面積を減らすことでした。
今では女性の必須アイテムともいえるハイヒール。
その誕生には、水に流したい背景があったのです。

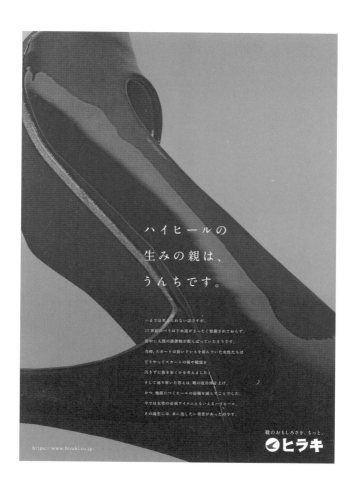

ハイヒールの
生みの親は、
うんちです。

いまでは考えられない話ですが、
17世紀のパリは下水道がまったく整備されておらず、
街中に人間の排泄物が散らばっていたそうです。
当時、スカートの長いドレスを好んでいた女性たちは
どうやってスカートの裾や靴底を
汚さずに街を歩くかを考えました。
そして辿り着いた答えは、靴の底自体を上げ、
かつ、地面につくヒールの面積を減らすことでした。
今では女性の必須アイテムともいえるハイヒール、
その誕生には、水に流したい背景があったのです。

https://www.hiraki.co.jp/

靴のおもしろさを、もっと。
ヒラキ

「靴のおもしろさを、もっと。」　CW, CD：盛田真介　CL：ヒラキ　AD, D：中原新覧　P：ヨシダ ダイスケ
A, SB：電通西日本神戸支社　制作会社：シン

目指したのは、コンテンツマーケ
ティング発想のポスター。ヒラキと
いう会社のことや商品のことは一切
広告することなく、あくまで靴の世
界にまつわる雑学だけを楽しく発信
していくこと。それが「靴をもっと
気軽に、身近に。」という想いを掲げ
るヒラキのブランド体現であり、人々
の靴に対する興味関心の向上、ひい
ては企業価値の向上につながってい
くと考えた。

盛田真介（もりた しんすけ）
1980年生まれ。電通西日本神戸支社に所属。
主な受賞歴はTCC新人賞・TCC審査委員長賞、
広告電通賞最優秀賞、JAA広告賞消費者が選ん
だ広告コンクール、OCC賞、FCC賞、CCN賞、
HCC賞など。

そろそろ人間にも
速度制限が
必要だと思ったり。

It's SLOW time

SLOWにいこう。SLでいこう。日光・鬼怒川の旅。

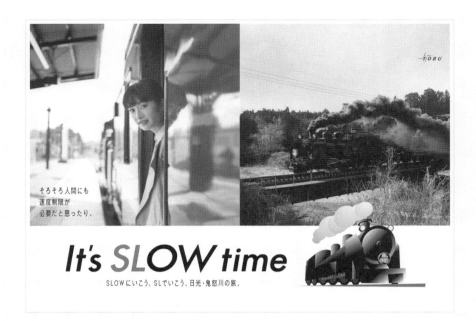

そろそろ人間にも
速度制限が
必要だと思ったり。

It's SLOW time

SLOWにいこう。SLでいこう。日光・鬼怒川の旅。

「It's SLOW time – SLOWにいこう。SLでいこう。日光・鬼怒川の旅。–」　CW, CD：青木一真　CL：東武鉄道　AD, D：福澤卓馬
P：田尾沙織　A, SB：CHERRY　A：ADK マーケティング・ソリューションズ　DF：ブレイタグ　制作会社：ロボット

「SLで行く、日光鬼怒川の旅」観光ポスターシリーズです。古き良きSLに乗車したときのスローな心地よさと、温泉街ならではのゆったりとした時間の流れ。デジタル社会のせわしなさと対極にある「ゆっくり」という価値をコンセプトに設定し、表現を開発しました。コピーは「都会が忘れているもの」「心のデトックス」をテーマに、スマホを片手に今日も流行を追いかける自分自身を諭すように書きました。

青木一真（あおき かずま）
三重県津市出身。2005年ADK入社。営業職を6年経験し、クリエイティブへ異動。2018年、CHERRY INCを設立。主な受賞歴はACCゴールド、朝日広告賞、毎日広告賞、新聞広告賞、TCC新人賞など。東京コピーライターズクラブ会員。

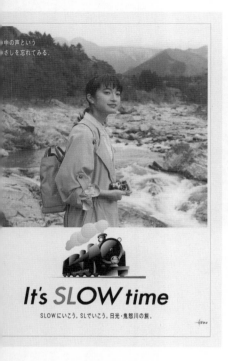

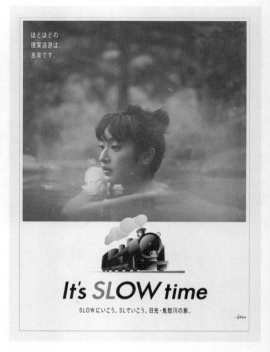

世の中の声という
ものさしを忘れてみる。

ほどほどの
現実逃避は、
良薬です。

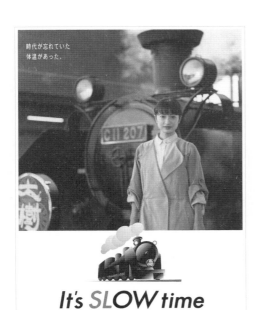

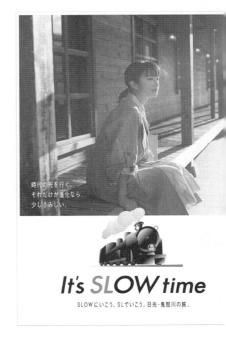

時代が忘れていた
体温があった。

時代の先を行く。
それだけが進化なら、
少しさみしい。

#おもちゃに
性別いるのかな

子どもの頃、クリスマスに欲しかったのは、キティちゃんみたいな、かわいいおもちゃだった。

でも、自分の気持ちを閉じ込めて、かっこいいおもちゃで遊んでいた。

パパになった今、自分の子どもには、自分の好きなおもちゃで遊んでほしいと思う。

性別にとらわれているのは、子どもより、大人かもしれないから。

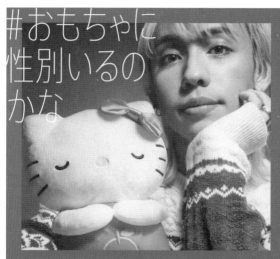

子どもの頃、クリスマスに欲しかったのは、キティちゃんみたいな、かわいいおもちゃだった。でも、自分の気持ちを閉じ込めて、かっこいいおもちゃで遊んでいた。パパになった今、自分の子どもには、自分の好きなおもちゃで遊んでほしいと思う。性別にとらわれているのは、子どもより、大人かもしれないから。

フィッシャープライスは、おもちゃ作りを通じて、ジェンダーの壁を超えていきます。

「#おもちゃに性別いるのかな」インスタライブ　CW, A, SB：イニシャル　CL：マテル・インターナショナル（フィッシャープライス）

社会性の高い話題のため、現状を悲観したり、反対する意見を"押し付ける"ような印象を与えないよう意識し、あくまでおもちゃのポジティブな雰囲気が残るように、新しい選択肢を提示する言葉を選んだ。また問い掛けの形にすることで、問題について考えるきっかけにしたり、他の人たちに拡散したりしてもらうことでより高い波及効果を狙った。

育休男子が悩んでいる。

「ママ友」はいるのに、「パパ友」はいない。

共働き世帯が増え、家事や育児を夫婦で分かち合うようになり、家族観は大きく変わろうとしています。

男性の育休に追い風が吹くその陰で生まれる、父親たちの葛藤。

朝日新聞が書いたこの記事『#父親のモヤモヤ』がYahoo!ニュースで公開されると、大きな反響を呼びました。

いまYahoo!ニュースには、一日に、全国から約6,000もの記事が集まってきます。

そこから見つけた「社会課題の兆し」を、新聞社の記者たちの鋭利な視点と取材によって、

特集記事として書き起こす取り組みを始めました。

世の中の社会課題を、ニュースメディアのあり方をUPDATEする。

このプロジェクトが見つめているのは、報道の、すこし先の未来です。

ペンと、データで、時代を読み解け。

育休男子が悩んでいる。

「ママ友」はいるのに、「パパ友」はいない。共働き世帯が増え、家事や育児を夫婦で分かち合うようになり、家族観は大きく変わろうとしています。男性の育休に追い風が吹くその陰で生まれる、父親たちの葛藤。朝日新聞が書いたこの記事『＃父親のモヤモヤ』がYahoo!ニュースで公開されると、大きな反響を呼びました。いまYahoo!ニュースには、一日に、全国から約6,000もの記事が集まってきます。そこから見つけた「社会課題の兆し」を、新聞社の記者たちの鋭利な視点と取材によって、特集記事として書き起こす取り組みを始めました。世の中の社会課題を、ニュースメディアのあり方をUPDATEする。このプロジェクトが見つめているのは、報道の、すこし先の未来です。

Yahoo! JAPANで検索 ▶　Q ＃父親のモヤモヤ　🎤　検索

ペンと、データで、時代を読み解け。

朝日新聞　　YAHOO!ニュース JAPAN

ヤフー・アジェンダセッティング　「ペンと、データで、時代を読み解け。」　CW, SB：井手康喬／西野知里　CL：ヤフー
CD：橋田和明　AD：柿﨑裕生　D：長川吾一　A：HASHI／博報堂／HAKUHODO DESIGN　制作会社：アドソルト
その他：山縣太希／三口 優／久我哲史

膨大な量のニュースがあふれる昨今、ペンを熱く走らせるだけでは、正しくニュースを届けづらい世の中になってきました。閲覧データを駆使して新聞社とニュースをキュレーションする、オンラインメディアならではの取り組みについてのコピーです。子育てや能力主義、アスリートの苦悩など、実際に紙面で発信された話題について触れながら、データ・ジャーナリズムの考え方を広告上で実践しました。

井手康喬（いでやすたか）
2004年東京大学卒業後、博報堂入社。2008年にコピーライターへ。2020年から博報堂ケトル所属。TCC新人賞、ACCシルバー、カンヌシルバー、アドフェストグランプリ、PRアワード最高賞など国内外受賞多数。

子どもへの虐待。
それは、親からの
SOSでもある。

子ども虐待の根本的な原因のひとつは、誰にも頼れず、ひとり子育てに悩む親の苦しみです。やってはいけないとわかっていても、つい手が出てしまう現実。親も救いを求めています。まず、手遅れになる前に。

保護者の保護を。

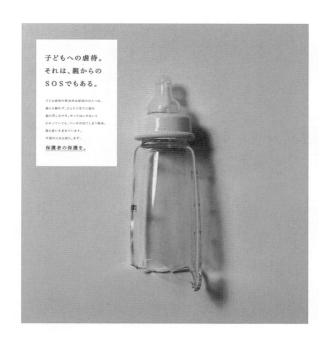

「オレンジリボン運動」　CW, CD：青木一真　CL：子ども虐待防止全国ネットワーク　AD：松本 明　D：杉江康介　P：寺田智也
A：ADK　DF：アストラカン大阪

子ども虐待という社会問題には様々な原因があり、一筋縄ですぐに解決できるものではありません。虐待について深く調べていくと、その一つの原因として子育て環境の孤立、ひとり親への過度な負担という側面が見えてきました。当然、虐待する親は許してはならない。一方で、その親も子育てに苦しんでいる。普段の報道からでは気づきにくい親への支援、理解という点に光を当てたいと思い、「保護者の保護を」というメッセージに至りました。

青木一真（あおき かずま）
三重県津市出身。2005年 ADK入社。営業職を6年経験し、クリエイティブへ異動。2018年、CHERRY INC.を設立。主な受賞歴は ACCゴールド、朝日広告賞、毎日広告賞、新聞広告賞、毎日広告賞、新聞広告賞、TCC新人賞など。東京コピーライターズクラブ会員。

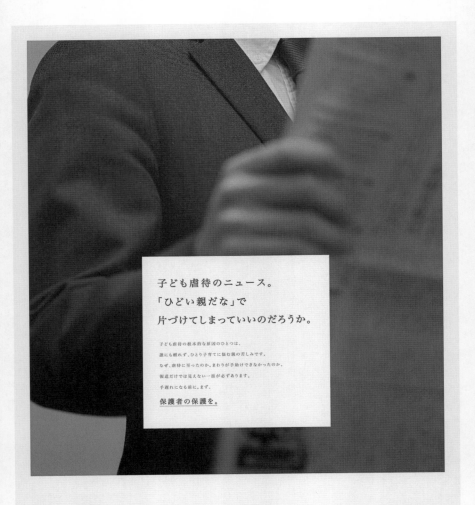

子ども虐待のニュース。
「ひどい親だな」で
片づけてしまっていいのだろうか。

子ども虐待の根本的な要因のひとつは、

誰にも頼れず、ひとり子育てに悩む親の苦しみです。

なぜ、虐待に至ったのか。まわりが手助けできなかったのか。

報道だけでは見えない一面が必ずあります。

手遅れになる前に。まず、

保護者の保護を。

子ども虐待防止
オレンジリボン運動

児童相談所全国共通ダイヤル **0570-064-000** あなたの気づきと行動が、苦しむ親子を救います。

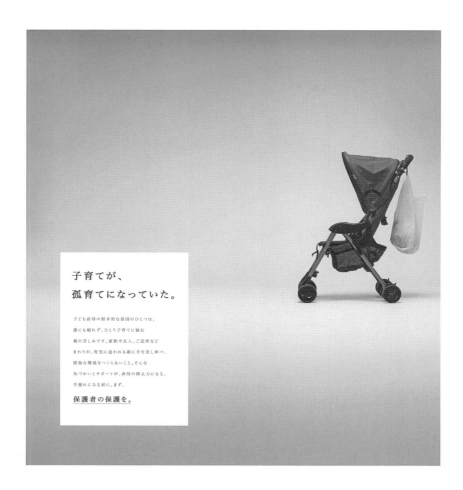

子育てが、
孤育てになっていた。

子ども虐待の根本的な原因のひとつは、
誰にも頼れず、ひとり子育てに悩む
親の苦しみです。家族や友人、ご近所など
まわりが、育児に追われる親に手を差し伸べ、
孤独な環境をつくらないこと。そんな
気づかいとサポートが、虐待の抑止力になる。
手遅れになる前に。まず、

保護者の保護を。

子ども虐待防止
オレンジリボン運動

児童相談所全国共通ダイヤル　**0570-064-000**　あなたの気づきと行動が、苦しむ親子を救います。

●お住まいの地域の児童相談所に24時間、電話がつながります。●通話にご協力頂いたあなたのプライバシーは必ず守られます。●たとえ、虐待の事実がなくても、あなたの責任は一切問われません。　NPO法人 児童虐待防止全国ネットワーク オレンジリボン運動事務局　http://www.orangeribbon.jp

その一石は、誰にとっての正義ですか。

誰もが「もの」を言える時代。
たった一つの書き込みや投稿が、大きな波紋へ広がることもある。
その発言、誰かを守るものになるか、傷つけるものになるか。考えよう。

言葉の先に人がいる

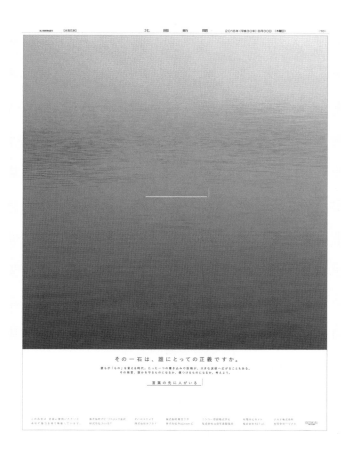

「その一石は、誰にとっての正義ですか。」　CW, AD：木下芳夫　　CL：北國新聞社／協賛各社　　A, SB：電通西日本 金沢支社

木下芳夫（きのしたよしお）
金沢在住。D＆AD賞イエローペンシル、CRESTA
ゴールド、グッドデザイン賞、NY TDC, ONE SHOW
等で受賞。アートディレクターの視点を生かした言
葉や映像の企画、プラスαの提案を心がけている。

静かな水面の上に、空欄のテキス
トバーを配置したビジュアル。見解
を述べるのではなく、問いかける広
告があってもいいんじゃないかと思
いました。少し考えたり、疑問や会話、
意見が何処かで生まれたりすると制
作者として報われます。

日傘は女っぽいとか、
もうやめませんか。
問題は、紫外線ではなく偏見です。

無限に日陰を歩けます。
暑い夏の日、
日傘で体感温度は7℃下がる。

ソーシャルディスタンスが
わからないお子さまにどうぞ。
日傘で暑さ対策だけでなく、
密集の回避も可能です。

「日傘は女っぽいとか、もうやめませんか。」　CW, AD：河野 智　CL：日本気象協会　PL：花田 礼 / もにゃるずみ　SB：電通

熱中症で命を落とす人は数多くいます。その多くは男性にもかかわらず、彼らは日傘を使いません。なぜなら日傘を女性のものと思い込んでいるからです。ではその意識を変えればいいかというとそれだけでなく。日傘を使う男性を見る人々の意識も同時に変えなければ解決しないと気づきました。そこで両者に対して気づきのある言葉を考えました。SNS発信のため、真摯かつ鋭いコミュニケーションを目指し、無事話題化できました。

河野 智（こうの さとし）
電通所属。アートディレクター。事物の本来あるべき姿を見出し、強度の高いビジュアルに定着する。D&AD賞金賞、NY ADC金賞、ONE SHOW金賞、YOUNG GUNS 16など受賞多数。

10.11 COMING OUT DAY
この日、観てほしいシーンがある

どんな相手を愛し、どんな恋愛を望み、どんな自分らしさを求めるのか。

それは、一人ひとり違う。

自分らしく、ありのままに生きることは、誰にも否定できないということを、このシーンは教えてくれる。

10月11日は、カミングアウトデー。

いろんな性のあり方を認め合い、誰もがオープンにできる世界を語り合おう。

違ってあたりまえ。

そう思う人が増えれば、カミングアウトなんていらない。

それは、自然な会話のひとつになっていく。

あたりまえのことを、あたりまえに言える時代へ。

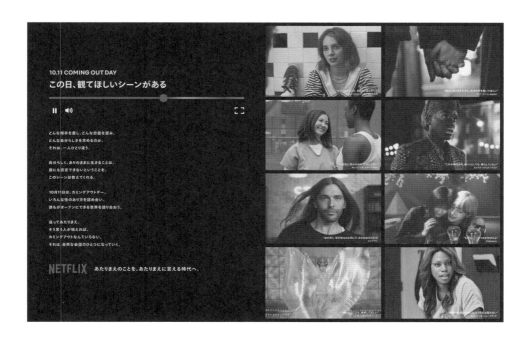

「Netflix カミングアウト・デー ブランドキャンペーン」　CW：北 恭子／小林麻里奈／阿部友紀　CL：Netflix
CD：木下舞耶／矢部翔太　AD：三宅優輝　D：増田啓人　A, SB：電通　DF：J.C. スパーク　監修：阿佐見綾香

セクシュアル・マイノリティの70・2％が、日本社会はカミングアウトしづらいと感じている（※電通LGBTQ＋調査2020より）。とても自然で普通のことなのに、普通に言うことができない。それって変だよなと感じたことを核に、Netflixらしさを調整し、タグラインにしていきました。ボディコピーを書く上で工夫したことは①非当事者も共感できる表現を選ぶこと②自分の感覚に頼らず当事者の声を聴くことです。ボディーの1行目は、LGBTやアセクシュアル、パンセクシュアル、クロスドレッサーなど様々なセクシュアリティを含みながら、当事者でない人も共感できるよう心がけました。また「受け入れるかどうかを考える対象なのは悲しい」と指摘を受け、ボディーから「受け入れる」という言葉を抜いて再考しました。こうして掲出された広告はWEBやメディアでポジティブな反響を得ることができ、コピーも「#あたりまえのことをあたりまえに言える時代へ」というハッシュタグとして、キャンペーンの文脈を超えて広がっていきました。

北 恭子（きた きょうこ）
2015年電通入社後、クリエーティブ局にて、企画職に従事。コピーを軸に従来の広告表現にとどまらず、PRやプロダクトを絡めたクリエーティブ立案を得意とする。

10.11 COMING OUT DAY

"母に私のことを　　　　　　　　　　　　　　　　理解してほしい"

ル・ポールのドラァグ・レース

あたりまえのことを、あたりまえに言える時代へ。　NETFLIX

10.11 COMING OUT DAY

"わたし…　　　　　　　　　　　　　　　　なつめが好きだよ"

Followers

あたりまえのことを、あたりまえに言える時代へ。　NETFLIX

10.11 COMING OUT DAY

"タミーは女だけど　　　　　　　　　　　　　　私を見てほしかった"

ストレンジャー・シングス 未知の世界

あたりまえのことを、あたりまえに言える時代へ。　NETFLIX

10.11 COMING OUT DAY

"本来の自分になれたの　　　　　　　　　　　　もう前には戻れない"

オレンジ・イズ・ニュー・ブラック

あたりまえのことを、あたりまえに言える時代へ。　NETFLIX

10.11 COMING OUT DAY

"これが僕だから　　　　　　傷つくとしても、僕らしくいたい"

セックス・エデュケーション

あたりまえのことを、あたりまえに言える時代へ。

NETFLIX

10.11 COMING OUT DAY

"周りに振り回されずに　　　　　自分の声を聞いてほしい"

クィア・アイ in Japan!

あたりまえのことを、あたりまえに言える時代へ。

NETFLIX

10.11 COMING OUT DAY

"空が青く、草が緑なのと同じで　　　　自分は自分だから"

クィア・アイ

あたりまえのことを、あたりまえに言える時代へ。

NETFLIX

10.11 COMING OUT DAY

"人間性に惹かれるの　　　　　　　性別じゃない"

オレンジ・イズ・ニュー・ブラック

あたりまえのことを、あたりまえに言える時代へ。

NETFLIX

3月11日。この日が来るたび、

私たちはあのときのことを

振りかえる。

東日本大震災から、

早くも6年が経った。

災害なんて、もう起きるな。

毎年のように私たちはそう思うけれど、

災害はいつかまた、たぶん、

いや確実に起きてしまうだろう。

あの日、岩手県大船渡市で観測された

津波は、最高16・7m。

もしも、ここ銀座の真ん中に来ていたら、

ちょうどこの高さ。

想像よりも、ずっと高いと感じたはず。

でも、この高さを知っているだけで、

とれる行動は変わる。

そう。私たちは、今、

備えることができる。

被災した人たちの記憶に想像力をもらい、

知恵を蓄えることができる。

あの日を忘れない。

それが、一番の防災。

ヤフーはそう思います。

「ちょうどこの高さ。」 CW：井手康喬／内田翔子　CL：ヤフー　CD：橋田和明　AD：柿﨑裕生　D：長川吾一／藤巻あかね
A：博報堂　A,SB：博報堂ケトル　制作会社：アドソルト　その他：岡田憲／山縣太希

もし、都心にあの日の津波が来たら。見る人の想像力を借りることで、災害の恐ろしさを疑似体験してもらうための広告でした。繊細なテーマだったし、実際に見上げるとかなりの高さがある媒体だったので、怖すぎないように、でも怖くなさすぎないように、世の中への意見文としての熱量をコントロールすることに気をつけました。現場に何度も通い、たくさんの人と話し合い、何パターンも検証し、行単位で細かく文字量を調整しながら書き上げました。

井手康喬（いでやすたか）
2004年東京大学卒業後、博報堂入社。2008年にコピーライターへ。2020年から博報堂ケトル所属。TCC新人賞、ACCシルバー、カンヌシルバー、アドフェストグランプリ、PRアワード最高賞など国内外受賞多数。

あとは、じぶんで考えてよ。

絆というものを、あまり信用しないの。期待しすぎると、お互い苦しくなっちゃうから。／だいたい他人様から良く思われても、他人様はなんにもしてくれないし（笑）。／迷ったら、自分にとって楽なほうに、道を変えればいいんじゃないかしら。／演技をやるために役者を生きているんです。／代表作？ないのよ。か、チョイ役チョイ役って渡り歩く、チョイ演女優なの。／自分は社会でなにができるか、と適性をさぐる謙虚さが、女性を綺麗にしていくと思います。／楽しむのではなくて、面白がることよ。中に入って面白がるの。／面白がらなきゃやってけないもの、この世の中。／老人の跋扈が、いちばん世の中を悪くすると思います。／病を悪、健康を善とするだけなら、こんなつまらない人生はないわよ。／死に向けて行う作業は、おわびですね。謝るのはお金がかからないから、ケチな私にピッタリなのよ。謝っちゃったら、すっきりするしね。／〝言わなくていいこと〟は、ないと思う。やっぱり言ったほうがいいのよ。／こちら希林館です。留守電とFAXだけです。なお過去の映像等の二次使用はどうぞ使ってください。出演オファーはFAXでお願いします。／このように服を着た樹木希林は死ねばそれで終わりですが、またいろいろなきっかけや縁があれば、次は山田太郎という人間として現れるかもしれない。／えっ、わたしの話で救われる人がいる？それは依存症というものよ。

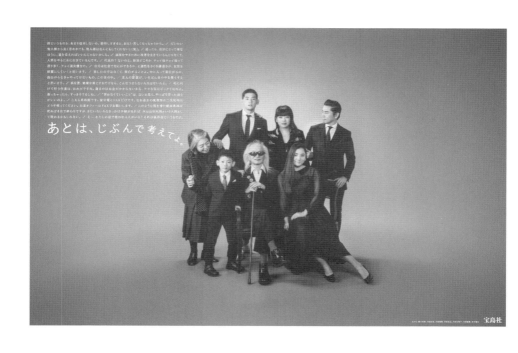

「あとは、じぶんで考えてよ。」　CW：三井明子　CL,SB：宝島社　CD：佐々木宏　AD：浜辺明弘　D：松崎貴史
A：ADKクリエイティブ・ワン　DF：WATCH　制作会社：連　クリエイティブアドバイザー：能丸裕幸　写真提供：内田也哉子

樹木希林さんは、生前、インパクトのある言葉をたくさん残されたかた。そのかたを追悼する広告には、コピーライターがあれこれ言葉を考えるより、樹木さんの言葉をそのまま紹介したほうが良いのではと考えました。そこで過去のインタビュー記事などを大量に集め、その中から印象的な言葉をピックアップする作業を続けました。そして、そんな作業を通し、数多くの言葉に触れる中で、樹木さんが最後に私たちに伝えたかった言葉が聴こえてきたような気がしました。それが「あとは、じぶんで考えてよ。」というコピーになりました。自分が書いたという感じがしない、まさに天国から降ってきたコピーのような気がします。

三井明子（みつい あきこ）
静岡県出身。中学校教員、広告制作会社、化粧品メーカー宣伝部などを経てADKクリエイティブ・ワン所属。東北芸術工科大学非常勤講師。主な仕事に、宝島社企業広告、早稲田アカデミー、映画「ドラえもん」、味の素ラジオCMなどがある。著書に「マイペースのススメ」など。

「死ぬときぐらい
好きにさせてよ」

人は必ず死ぬというのに。

長生きを叶える技術ばかりが進化して

なんとまあ死ににくい時代になったことでしょう。

死を疎むことなく、死を焦ることもなく。

ひとつひとつの欲を手放して、

身じまいをしていきたいと思うのです。

人は死ねば宇宙の塵芥。せめて美しく輝く塵になりたい。

それが、私の最後の欲なのです。

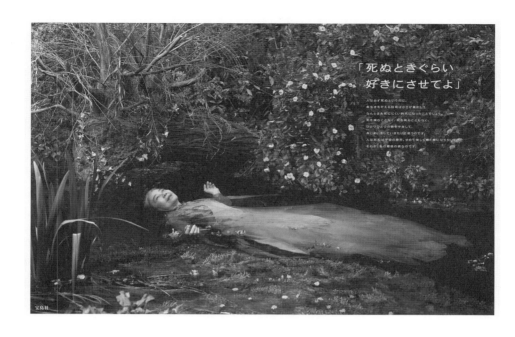

「死ぬときぐらい
好きにさせてよ」

人は必ず死ぬというのに、
長生きを与える技術ばかりが進化して
なんとまあ死ににくい時代になったことでしょう。
死を忌むことも、死を病むこともなく、
ひとつひとつの命を手放して、
身じまいをしていきたいと思うのです。
人は必ず宇宙の塵芥、せめて楽しく輝く塵になりたい。
それが「私の最後の最後の姿」なのです。

宝島社

「死ぬときぐらい好きにさせてよ」　CW：太田祐美子　CL,SB：宝島社　CD：古川裕也／磯島拓矢　AD：宮下良介　D：佐々木陽子
P：加藤純平　A：電通　制作会社：J.C スパーク

日本の平均寿命は年々更新され、今や世界一。いかに長く生きるかばかりが注目し、いかに死ぬかという視点が抜け落ちているように思います。いかに死ぬかは、いかに生きるかと同じであり、それゆえ、個人の考え方、死生観がもっと尊重されてもいいのではないか、という視点から、問いかけています。「生きるのも日常、死んでいくのも日常」。ご出演いただきました樹木希林さんの言葉です。「死というのは悪いことではない。それは当たり前にやってくるもので、自分が生きたいように死んでいきたい。最後は、もろとも宇宙の塵になりて。そんな気持ちでいるんです。」死について考えることで、どう生きるかを考える。若い世代も含めた多くの人々の、きっかけになればと思っています。ビジュアルは、ジョン・エヴァレット・ミレイの名作「オフィーリア」をモチーフにしています。構図は原画に忠実に、そこに現代的、日本的なエッセンスを加えた部分も。

太田祐美子（おおた ゆみこ）
電通所属。TCC賞、ADC賞、読売広告大賞グランプリ、朝日広告賞、ほか多数受賞。主な仕事に、Brand shiseido、サントリー「金麦」「オランジーナ」、R.O.U、サンリオピューロランドなど。

巻末特集
名作コピー

時代を映す
不朽の名コピー

名作　開高　健

春が目をさましています。

山は色が変り、木ははじけ、渚には海藻の香りがたちこめています。子供は叫び、大人は額の輝やく季節です。

私たちも集って、今度、『サン・アド』という会社をつくりました。総勢20名ばかりの小さなポケット会社ですけれど、スタジオもあれば重役室もあります。トイレは水洗ですし、カメラはリンホフです。

鋭いデザイナー、読みの深いコピーライター、経験ゆたかなアート・ディレクター、そして重役陣には宣伝畑出身の芥川賞作家と直木賞作家がいます。手練手管の業師ばかりをそろえたとはかならずしもうぬぼれではないと思います。

この会社の特長は徹底的な共和主義にあります。ギリシャの民主主義に従って運営されます。人の上に人なく、人の下に人なく、年功、序列、名声、学閥、酒閥、いっさいを無視します。そして、仕事はすべて徹底的な討議の上で運ばれます。そして、いままでにない美や機智や卒直さ

を宣伝の世界に導入しようと考えます。アメリカ直輸入の理論や分析のおためごかしを排します。あくまでも日本人による、日本人のための、日本人の広告をつくり、日本人を楽しませたり、その生活にほんとに役にたつ、という仕事をするのです。

つぎのようなことができますから、美しくて上質でほんとに人びとの生活に役立つ製品があって訴求の方法に困っていらっしゃるのでしたら、ある晴れた朝、思いだして電話してください。

製品の総合宣伝計画

新聞広告　　　　POP

テレビCF　　　　ノベルティ

雑誌広告　　　　インテリア

ポスター　　　　その他。あなたの希望により。

企業のキャンペーン

PR雑誌

開高　健　（かいこう　たけし）　1930年生まれ。1954年宣伝部員として入社。壽屋の伝説のPR誌『洋酒天国』の編集長やトリスをはじめとしたサントリーの広告を多数手がけるなか、1958年に『裸の王様』で芥川賞受賞。その後、山口瞳や柳原良平らとともにサン・アドを設立。1989年逝去。

180

春が目をさましています。
山は色が変り、木ははじけ、渚には海藻の香りが
たちこめています。子供は叫び、大人は額の輝く
季節です。

私たちも集って、今度「サン・アド」という会社
をつくりました。総勢20名ばかりの小さなポケット
会社ですけれど、スタジオもあれば重役室もありま
す。トイレは水洗ですし、カメラはリンホフですし、
揃いデザイナー、読みの深いコピーライター、経験
ゆたかなアート・ディレクター、そして重役陣には
宣伝畑出身の芥川賞作家と直木賞作家がいます。手
練手管の業師ばかりをそろえたとかならずしもう
ぬぼれてはないと思います。

この会社の特長は徹底的な共和主義にあります。
ギリシャの民主主義に従って運営されます。人の上
に人なく、人の下に人なく、年功、序列、名声、学
閥、酒閥、いっさい無視します。仕事はすべて徹
底的な討議の上で選ばれます。そして、いままでに
ない美や機智や卒直さや人間らしさを宣伝の世界に
導入しようと考えます。アメリカ直輸入の理論や分
折のおためごかしを排し、日本人のための、日
本人の広告をつくり、その生活にほんとに役立つ、
という仕事を楽しませたり、あくまでも日本人に、
本人の生活にほんとに役立つ、あくまでも日本人に

つぎのようなことができますから、美しくて上質
ではんとに人びとの生活に役立つ製品があって訴求
の方法に困っていらっしゃるのでしたら、ある晴れ
た朝、思いだして電話してください。

製品の綜合宣伝計画
新聞広告
テレビCF
雑誌広告
ポスター
企業のキャンペーン
PR雑誌
POP
ノベルティ
インテリア
その他。あなたの希望により。

　　　　　様

昭和三十九年四月

佐治　敬三
山崎　隆夫
柳原　良平
坂根　進
酒井　睦雄
開高　健
山口　瞳
大住　順一
平井　鮮一

キリトリ線

株式会社
サン・アド
東京都中央区銀座西五の五
藤小西ビル四階
（並木通り三笠会館隣）
TEL（五七）〇五一一六（代表）

sun-ad

サン・アド設立時の挨拶文。自由
と平等の空気。広告への熱。みなぎ
る自信と意志。親しみ。リクルート
文としても、営業のためのPR文と
しても、見事な構成。開高健、34歳。
1964年に書かれたこの文章の真摯
さと肩の力の抜け具合のバランスは
つ読んでもみずみずしく、好ましく、
「自己紹介」というものの基本を示す
コピーであると同時に、惑うとき、「大
丈夫」を与えてくれるコピーでもあ
る。（岩崎）

サン・アド設立趣意書
CL, SB：サン・アド

「人間」らしく
やりたいナ

トリスを飲んで
「人間」らしく
やりたいナ

「人間」なんだからナ

開高健さんが『パニック』で記し
た、「やっぱり人間の群れにもどる
よりしかたないじゃないか」の一文。
醜さや愚かさもふくめた人間のすべ
てを彼は見つめ、愛したのだろう。

トリスという商品を通して書かれ
た、人間讃歌。決して商品からそれ
ず、それでいて人間への応援の目線
は崩さない。その姿勢はそのまま
ントリー宣伝部の土台となり、サン
トリーという企業の精神を形作って
いるのだと、私は思う。（岩崎）

サントリー トリス 「人間らしくやりたいナ」
CL：サントリー　DF, SB：サン・アド

洋酒の壽屋

「人間」らしく
やりたいナ

トリスを飲んで
「人間」らしく
やりたいナ

「人間」なんだからナ

サントリー姉妹品
トリスウイスキー

●大壜330円　●ポケット壜180円　●デラックス500円

トリスを飲んでHawaiiへ行こう！

山口　瞳（やまぐち　ひとみ）　1926年生まれ。出版社勤務を経て、1958年壽屋（現サントリー）宣伝部に入社。1961年、同社で制作した「トリスを飲んでハワイへ行こう！」が当時の流行語となる。『江分利満氏の優雅な生活』で第48回直木賞受賞。1995年逝去。

おそらく日本初の〝キャンペーンコピー〟であり、同時に、日本ではじめて〝流行語となった広告コピー〟ではないだろうか。一瞬で人の心をつかむ、無駄のなさと軽妙。「買って」ではなく「飲んで」と書かれたところに、アンクルトリス（トリスおじさん）のキャラクターにも通じる、お茶目さや愛嬌といったこのブランドの人柄がにじみ出る。読み手に対して近距離から語りかける山口瞳さんのスタイルは、その後、「諸君！この人生、大変なんだ。」という締めくくりでもお馴染みの、新成人・新社会人へ向けたサントリーの新聞広告エッセイでも味わうことができる。（岩崎）

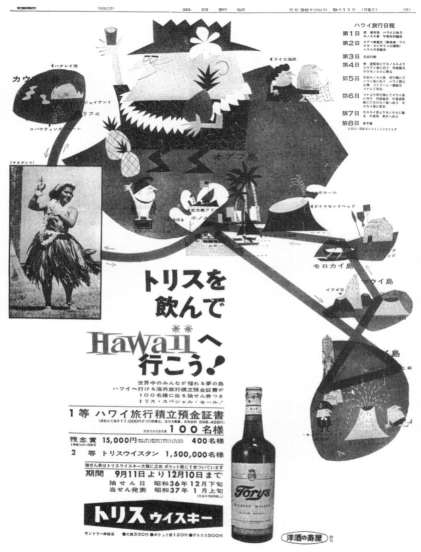

サントリー トリス
「トリスを飲んでHawaiiへ行こう！」
CL：サントリー　DF, SB：サン・アド

名作　開高 健・山口 瞳

”ウイスキー“といわずに
”トリス“と
ご指名下さい

ウイスキーもピンからキリまで、
浜の真砂ほどありますが、
その中でホントに
うまくてやすく、
気持よく酔えるのはトリスです。
お求めのときはただ一言
トリスとおっしゃって下さい

サントリー トリス
「"ウイスキー" といわずに "トリス" とご指名下さい」
CL：サントリー　DF, SB：サン・アド

名作　開高 健・山口 瞳

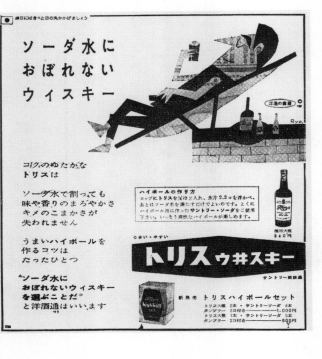

ソーダ水に
おぼれないウィスキー

コクのゆたかな
トリスは

ソーダ水で割っても
味や香りのまろやかさ
キメのこまかさが
失われません

うまいハイボールを
作るコツは
たったひとつ

〝ソーダ水に
おぼれないウィスキー
を選ぶことだ〟
と洋酒通はいいます

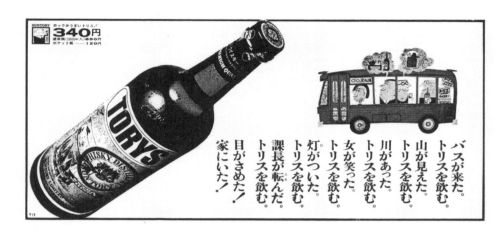

バスが来た。
トリスを飲む。
山が見えた。
トリスを飲む。
川があった。
トリスを飲む。
女が笑った。
トリスを飲む。
灯がついた。
トリスを飲む。
課長が転んだ。
トリスを飲む。
目がさめた！
家にいた！

バスが来た。
トリスを飲む。

山が見えた。
トリスを飲む。

川があった。
トリスを飲む。

女が笑った。
トリスを飲む。

灯がついた。
トリスを飲む。

課長が転んだ。
トリスを飲む。

目がさめた！
家にいた！

サントリー トリス
CL：サントリー　DF, SB：サン・アド

名作　坂本 進

坂本 進（さかもと すすむ）1937年生まれ。オリコミ宣伝技術部を経て、レマ
ン入社。栗田工業、ヤクルト、ダイヤモンド社、毎日新聞社などの広告を手がける。
代表作に、「小さな手紙」「小さなカタログ」「ピックアップ西武」と続く、西武百貨
店の新聞突き出し広告シリーズがある。1982年逝去。

ギターもひけない父だけど。

名前に使っていい漢字がまたふえた、
と知らせる新聞を見て、
父は、ヨシヨシとうなずいていた。
「それでこそ日本語だ」ギターもひけない父だが、
漢字や文章には強い。
家中で父を辞引代わりにして、
わからない字をきいている。
モンブランの万年筆。
父なら、持つにふさわしいだろう。
伝統ひとすじという点がお互いに似ている。
モンブランの万年筆 No.149　40,000円。

なぜ人は、
できそうもない事に
挑戦したがるのでしょう。

ボトルの中に帆を張った船。
どうやって入れたのか？
不可能を可能にするボトルシップ。
さてここで、人間は2種類にわかれる。
俺もやろう！と挑戦する人と、
ただ口をあんぐりあけて感心する人と、
あなたはどちら？
ボトルシップキット　3,200円。

およそ、一六〇字ほど。その短い文字の中に、商品機能がある。その商品を使うことで始まる、豊かな生活のイメージがある。コピーの根底に流れるのは、真摯で、身近さを感じる人柄。つまり、商品を詳細に知らせるための広告が、西武百貨店のブランディングにもなっているのだ。大声で叫ばなくても、タレントを起用しなくても、売るための広告は完成するし、企業の姿勢も伝えられる。この文章の完璧さに、ただただ息が出るばかりである（なお、坂本進さんは、父・岩崎俊一の先輩であり、ただ一人の師匠と呼べる存在でもある）。（岩崎）

ピックアップ西武
CL, SB：西武百貨店　CW, CD：坂本 進
制作会社：レマン

名作　坂本　進

新年のお椀から、お願い。

新年の食卓に、夫婦でこうした良いお椀。
それはよろしいのですが、
お正月が終ってもそのまま使っていただきたいんです。
漆器で名高い石川県山中の夫婦汁椀。
素材のケヤキの質といい手になじむ形といい、
塗りの丹精といい、
日々使われてこそその良さなのですね。
どうぞ、戸棚の奥にしまわないで。

挽目溜夫婦汁椀（ひと組）7、600円。

しきりにつまむのが、お正月。

お正月休み。何もすることがないし、
するつもりもないから、日がな一日、
おつまみつまんでお酒お茶。客来たれば、さらなり。
つまりオードブル皿は常時出演ですから、
いいものを一つどうぞ。
これはめでたい松の形、有田焼のしっかりしたお皿。
眺めて飽きません。
いつも目の前に置くお皿はこうでなくてはね。

有田焼オードブル皿5、000円。

ピックアップ西武

CL, SB：西武百貨店　CW, CD：坂本 進　制作会社：レマン

名作　土屋耕一

なぜ年齢をきくの

なにも女性だけではなく。

男だって、年齢をきかれるのは、
あまり気持ちのいいものじゃないんだ。

女の、そして男の、生きていく姿、
それを、すぐ年齢というハカリにのせて
見たがる習慣に、抗議したいと思う。

いま、装いにも、住いにも、
すべての暮しの中から、もう年齢という
枠がなくなりつつあるのですね。

その自由な空気が、秋の、伊勢丹を
やさしくつつんでしまいました。

女の服に、年齢はない。

着方の約束もありません。

この冬のコートを見てください。

なんという大胆な重ね方でしょう。

なんという思いがけない組み合せでしょう。

年齢を感じさせない自由な着方って、
これなんですね。

まず、しっかりした布地と、仕立てと、それを
伊勢丹で見つけてください。

あとは、あなたが着こなす番です。

土屋耕一（つちや こういち）　1930年生まれ。コピーライター。回文作家。
随筆家。資生堂、ライトパブリシティを経て、1976年独立。伊勢丹のほか、明治
製菓、東レなど数々の企業広告に携わる。主な仕事に、伊勢丹「こんにちは土曜日
くん。」「あ、風がかわったみたい」など。著書に、『土屋耕一回文集 軽い機敏な仔
猫何匹いるか』など。2009年逝去。

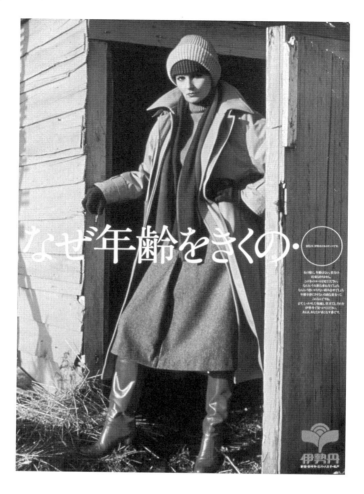

1975年 伊勢丹キャンペーン広告
CL, SB：三越伊勢丹　CW, CD, AD：土屋耕一
制作会社：ライトパブリシティ

私たちはそれぞれが、見えない枠の中にいる。それは、属性と言い換えることができる。この広告が出た1975年は、国際婦人年。女性の地位向上が叫ばれ、一方で田部井淳子さんが女性初のエベレスト登頂を成功させた年でもある。時代の空気に思いを馳せ、このコピーに改めて視線を落とすと、また違った風景が見えてくる。さて、2021年は。

（岩崎）

一倉 宏（いちくら ひろし）　1955年、群馬県生まれ。大学卒業後、コピーライターとしてサントリー株式会社（現・サントリーコミュニケーションズ）に勤務。仲畑広告制作所を経て独立し、一倉広告制作所設立。広告コピーからコマーシャルソング、作詞まで幅広い「言葉」の仕事に携わっている。

名作　一倉 宏

この駅で君と待ち合わせて

携帯電話が発明されて　メールが発明されて　人間たちは

携帯電話の鳴らない　メールの着信しない　さみしさ　を

発明してしまったんだね　すこしまえ　留守番電話が発明

されて　用件のない日の　さみしさ　が発明されたように

こうして　この駅で君と待ち合わせて　いることが　僕は

好きだ　それはきっと　変わらない　誰だって　こうして

現れるひとを待つことは　現れるひとのいることは　ただ

むかしなら　10分でも　へいきだった　いまは

携帯電話のつながらない　心配　も　発明されてしまった

から　どうしたのかな　まだ電車のなか　なのだろう　と

思いつつ　待っている　変わらない　たとえ何が発明され

携帯電話が発明されて　メールが発明されて　人間たちは
携帯電話の鳴らない　メールの着信しない　さみしさ　を
発明してしまったんだね　すこしまえ　留守番電話が発明
されて　用件のない日の　さみしさ　が発明されたように
しれない　だから　むかしがよかった　というのではなく
郵便さえ　手紙の届かない　さみしさ　の発明だったかも
こうして　この駅で君と待ち合わせて　いることが　僕は
好きだ　それはきっと　変わらない　誰だって　こうして
現れるひとを待つことは　現れるひとのいることは　ただ
むかしなら　10分でも　へいきだった　いまは
携帯電話のつながらない　心配　も　発明されてしまった
から　どうしたのかな　まだ電車のなか　なのだろう　と
思いつつ　待っている　変わらない　たとえ何が発明され
君を探す　リアルな時間　ちょっと遅れて
たって　もうすぐ　現れる君を待っている　この人ごみに
ちょっと心配し　手をのせば　さわれる君の　手をとって
その裾がさ　あれこれ迷う　君の買いもの　君の気にいる
そのシャツを　えりやわりやすい　えりのかたち　そういう
ことの　ひとつひとつが　かけがえのない　消去されない
まいにちになる　目の前にある　てさわりのある　時間の
ひとこまひとこまが　誰だって　欲しいんだ　ほんとうは
だから　こうして　この駅で（……それにしても　遅いな）

united arrows
green label relaxing

ユナイテッドアローズ
グリーンレーベル リラクシング
交通広告
CL：ユナイテッドアローズ
CW, CD：一倉 宏　AD, I：葛西 薫
DF, SB：サン・アド
制作会社：一倉広告制作所

たって　もうすぐ　現れる君を待っている　この人ごみに
君を探す　リアルな時間が　僕は好きだ　ちょっと遅れて
ちょっと心配して　でも現れる　きっとすぐに駆けてくる
その確かさが　手をのばせば　さわれる君の　手をとって
あるきだす　あれこれ迷う　君の買いもの　君の気にいる
そのシャツの　そのてざわりや　えりのかたち　そういう
ことの　ひとつひとつが　かけがえのない　消去されない
まいにちになる　目の前にある　てざわりのある　時間の
ひとこまひとこまが　誰だって　欲しいんだ　ほんとうは
だから　こうして　この駅で（……それにしても　遅いな）

人間にとって生きる上で必要なものとは、なにか。電気、水道、家、
食事、携帯電話、テレビ…。洋服や雑貨といったものはとるに足らな
い、"不要不急"なものと片付けられてしまうわけだが、人の一生に目
を向けた時、ムダなものや不必要な時間が我が身に与えてくれる、そ
のボリュームに気が付く。"たいせつなもの"とは一人ひとり異なるけ
れどその質量はどれもずっしりとしている、という前提を持つこれらの
コピー群から伝わるのは、このブランドの人格、すなわち、限りない
優しさである。(岩崎)

寝息のすきまで
ふせて　記憶へ潜る

なんてかく？
なんてかく？

ティーチャーのこと
ほんとはね

てがきますか

とつまって
　かおをあかくして
んだ

boy meets girl

じんせいを　いちばんシンプルにいえば
おとこのこと　おんなのこが
であうものがたり　じゃないかな

思い出したら　涙がでたのは
ティーチャーのせいじゃないよ　ユウジ

人生を3つの単語で表すとしたら
人生をいちばんシンプルに表すとしたら

♦♦♦

私たちのお店のなまえは　Green Label Relaxing
あなたの人生に　ちょっとすてきなもの
あなたの人生の　たいせつなひとと　いらしてください

グリーンレーベル リラクシング 札幌店
3月6日 札幌 ステラプレイス イースト B1Fに
オープンします。
ユナイテッドアローズから生まれた、
洋服と雑貨の新しいお店です。
〒060-0005 北海道札幌市中央区北5条西2丁目5番地 札幌ステラプレイス イースト B1F
tel.011-209-5384　www.united-arrows.co.jp/glr

united arrows
green label relaxing

名作　一倉宏

人生を3つの単語で表すとしたら

ぼくが高校生だったころ
きみに電話をかけるとしたら
児童公園の　電話ボックスからだった
ガラスの扉に寄りかかって
開いたままにして　疲れたらしゃがんで
何時間でも

「人生を3つの単語で表すとしたら」

これ　期末の英語ででた問題
タカハシ先生って　ヘンなの
ヘンだけど　いい先生

ぼくが 高校生だったころ
きみに電話をかけるとしたら
児童公園の 電話ボックスからだった

ガラスの扉に寄りかかって
開いたままにして 疲れたらしゃがんで
何時間でも

「人生を3つの単語で表すとしたら」

これ 期末の英語ででた問題
タカハシ先生って ヘンなの
ヘンだけど いい先生

ユウジだったら 何を書く?

ぼくは なんて答えたかを 憶えていないよ
きみが なんて書いたかも もう忘れた

バイクと音楽とファッションにしか
興味がなかった あのころ

たしか なんでも○をくれたの あの問題は
つづりさえ間違ってなければ

答案を返しながら タカハシ先生は言った
人生の答は1つじゃない
しかし つづりには正解がある

love health
愛と 健康と
3つめを何にしようかって悩んだ
friends? family? or money?

お気に入りのパンプスについたキズのように
忘れない 考えあぐねた 3つめの答

水族館でキスをした
地味な淡水魚のコーナーは 閉館30分前には
おばあちゃんちの裏山の小川のように
誰もいなくなった

きみの好きだった あの 目のくりくりした
ちいさなさかな なんていったっけ
むかしの日本なら どこにでもいたという

絶滅の危機 の文字と ぼくたちのキス

それから 2年後の ぼくたちの危機

あのまま
ぼくたちは別れたままだとしたら

人生を3つの単語で表すとしたら

人生を3つの単語で表すとしたら

ユウジだったら 何を書く?

ぼくは なんて答えたかを 憶えていないよ

きみが なんて書いたかも もう忘れた

バイクと音楽とファッションにしか

興味がなかった あのころ

たしか なんでも○をくれたの あの問題は

つづりさえ間違ってなければ

答案を返しながら タカハシ先生は言った

人生の答は1つじゃない

しかし つづりには正解がある

love health
愛と 健康と
3つめを何にしようかって悩んだ

friends? family? or money?

忘れない　考えあぐねた　3つめの答

お気に入りのパンプスについたキズのように

水族館でキスをした

地味な淡水魚のコーナーは　閉館30分前には

おばあちゃんちの裏山の小川のように

誰もいなくなった

むかしの日本なら　どこにでもいたという

ちいさなさかな　なんていったっけ

きみの好きだった　あの　目のくりくりした

絶滅の危機　の文字と　ぼくたちのキス

それから　2年後の　ぼくたちの危機

あのまま

ぼくたちは別れたままだとしたら

人生を3つの単語で表すとしたら

こどもの　笑い声や　寝息のすきまで

おふろのお湯に顔をふせて　記憶へ潜る

いまの　わたしなら　なんてかく？

いまの　ユウジなら　なんてかく？

わたし　タカハシ・ティーチャーのこと

好きだったんだよ　ほんとはね

だから　きいたの

200

せんせい

せんせいなら　なんてかきますか
おしえてください

せんせいは　ちょっとつまって
それから　なぜだか　かおをあかくして
こくばんに　かいたんだ

boy meets girl

じんせいを　いちばんシンプルにいえば
おとこのこと　おんなのこが
であうものがたり　じゃないかな

思い出したら　涙がでたのは
ティーチャーのせいじゃないよ　ユウジ

人生を3つの単語で表すとしたら

人生をいちばんシンプルに表すとしたら

私たちのお店のなまえは　Green Label Relaxing
あなたの人生に　ちょっとすてきなもの
あなたの人生の　たいせつなひとと　いらしてください

ユナイテッドアローズ
グリーンレーベル リラクシング
新聞広告 / ポスター

CL：ユナイテッドアローズ
CW, CD：一倉宏　AD, I：葛西薫
DF, SB：サン・アド
制作会社：一倉広告制作所

名作　一倉宏

#02 泣いたオムレツ

いまでも忘れない。

「はじめてのおつかい」を無事クリアして、まだ間もない頃のこと。

その日のおつかいは難題だった。「卵のパック」だった。

それがきわめてデリケートな物体であることを、私は意識しすぎたのかもしれない。

まずいことに私は、緊張すると足がもつれてよくコケる子だった。

卵は、みごとに全壊した。

そのときの気持ちをひとことではいえない。

しかられるのはとうぜん覚悟した。

けれど不思議なことに、母は「しかる」のではなく「笑った」のだった。

笑いながら箸で殻を取り除き、オムレツをつくった。

台なしになった卵から、魔法のように美しいオムレツができた。

それから10年ほどたてば、母は朝から晩まで私をしかってばかりになった。

それからまた10年ほどたって、私は独立し、結婚をした。

オムレツを焼くとき、いつも考えることがある。

あのオムレツを見て、大泣きした理由は何だったんだろう。

ただホッとした、というのとも違う。

失格、絶望、救い、驚き。

なんだか「人生というもの」が、よくわからなくなって泣いた気もする。

母に、この思い出は話さない。「愛情よ」なんて片付けられるのがシャクにさわるから、いまはまだ。

#02　泣いたオムレツ

いまでも忘れない。
「はじめてのおつかい」を無事クリアして、まだ間もない頃のこと。
その日のおつかいは難題だった。「卵のパック」だった。
それがきわめてデリケートな物体であることを、私は意識しすぎたのかもしれない。
まずいことに私は、緊張すると足がもつれてよくコケる子だった。
卵は、みごとに全壊した。
そのときの気持ちをひとことではいえない。しかられるのはとうぜん覚悟した。
けれど不思議なことに、母は「しかる」のではなく「笑った」のだった。
笑いながら箸で殻を取り除き、オムレツをつくった。
台なしになった卵から、魔法のように美しいオムレツができた。
それから10年ほどたてば、母は朝から晩まで私をしかってばかりになった。
それからまた10年ほどたって、私は独立し、結婚をした。
オムレツを焼くとき、いつも考えることがある。
あのオムレツを見て、大泣きした理由は何だったんだろう。
ただホッとした、というのとも違う。失格、絶望、救い、驚き。
なんだか「人生というもの」が、よくわからなくなって泣いた気もする。
母に、この思い出は話さない。「愛情よ」なんて片付けられるのが
シャクにさわるから、いまはまだ。

グリーンレーベル リラクシングは
ユナイテッドアローズから生まれた、洋服と雑貨の新しいお店です。

ユナイテッドアローズ
グリーンレーベル リラクシング　交通広告
CL：ユナイテッドアローズ　CW,CD：一倉 宏
AD,I：葛西 薫　DF,SB：サン・アド
制作会社：一倉広告制作所

おじいちゃんにも、
セックスを。

ことし、
子供を
つくろう。

前田知巳（まえだ　ともみ）　1965年生まれ。東京外国語大学卒業。博報堂を経て1999年独立。朝日広告賞、読売広告大賞読者大賞、毎日広告デザイン賞、読売広告大賞読者大賞、TCC最高賞、東京アートディレクターズクラブADC賞ほか多数受賞。宝島社、キリンビールをはじめとし、ユニクロのブランドビジョンや「ヒートテック」の商品コンセプトなど、企業や商品のコンセプトワークも担当。

そろそろ、「年齢」に縛られない世の中へ。
宝島社

生年月日を捨てましょう。

そろそろ、
「年齢」に縛られない世の中へ。

宝島社 新聞広告
（右上から）1998年 /
2002年 / 2003年

CL, SB：宝島社
CW, CD：前田知巳
CD：笠原伸介
AD：石井 原　A：博報堂

広告の枠を飛び越える。新聞とい
う、オールドで、最もオーソドックス
なメディアを用いて。第一弾の、詩人・
田村隆一さんを起用した広告を皮切
りに、現在に至るまで毎回話題を起
こす宝島社の企業広告。賞賛も批判
も含め、人々から様々な「言葉」を
引き出すことそのものが、この企業に
とってのブランディングであるのだろ
う。ゆるぎない反骨精神の一方で、人
間への期待がコピーから伝わり、トリ
スや伊勢丹のコピーが持つ眼差しの
温かさを思い出すのである。（岩崎）

名作　岩崎俊一

あなたに会えたお礼です。

人が、一生のあいだに
会える人の数は
ほんとうにわずかだと思います。
そんな、ひと握りの人の中に、
あなたが入っていたなんて。
この幸運を、ぼくは、
誰に感謝すればいいのでしょう。
あなたに会えたお礼です。
サントリーの贈りもの。

サントリー お歳暮
CL：サントリー

岩崎俊一（いわさき しゅんいち）コピーライター・クリエイティブディレクター。1947年京都市生まれ。1970年同志社大学文学部卒業。レマン、マドラなどを経て1979年岩崎俊一事務所設立。TCC賞、ACC賞、ギャラクシー賞大賞、読売広告大賞、朝日広告賞、毎日広告賞、日経広告デザイン賞、カンヌ国際広告賞など受賞多数。著書に、『幸福を見つめるコピー』、『大人の迷子たち』など。2014年逝去。

岩崎俊一は、広告を「商品を売る側から、買う側へ向けた手紙」と捉えていたのだと思う。まず、作り手や売り手の抱く愛を丹念に解析する。ブランドの人柄を掴みにかかる。そして、最終的なコピーに落とし込む際、彼は圧倒的に買う側、消費者の目線に立つ。そのモノを介して誰かが誰かを愛するシーンを思い、まるで、その光景を直接見てきたかのように書く。父のコピーを読んでいると、商品、ブランド、企業の活動とは、誰かの愛のために、誰かの愛を支えるために存在しているのだと思わされる。「この世の中、そうそう悪い場所じゃないのかも」。悔しいけれど、そんな気持ちすら湧いてくるのである。
（岩崎）

西武百貨店　お中元
CL, SB：西武百貨店

会う、贅沢。

人に会う。時間を作って、会う。

おしゃれをしたり、ご馳走を用意したり、

一日がかりで故郷に帰って、会う。

ひとりの人に会うために、その人の笑顔を見るために、

ホントに私たち、いっぱい努力しているんですね。

会うって、ぜい沢。

人と人の間の、いちばんのぜい沢。

「会いたいなあ」。この気持、この情熱があれば、

贈り物は素敵にならないはずはない、

そんな気がする、人なつかしい夏です。

土曜のイヴは六年来ない。

名作　岩崎俊一

今年のイヴは土曜日ね、

という娘の声に、

それじゃ珍しく一家五人がそろうかもしれないわね、

と女房が思わぬはしゃぎ声で答えています。

そんなやりとりに、

ぼくはちょっと胸をつかれる思いがします。

そうか。女房はそんなことを願っていたのか、

といまさらながらに気づくのです。

ここ数年、子どもたち（といっても長男は二十二歳ですが）の成長を見ながら、

それを喜ぶ気持の裏側で、

どこかさびしい思いがしていたのは女房だけではありません。

最近めったにないことですが、

夕食に全員がそろい、

冗談を言いあっている時など、

ふと子どもたちの成長がピタリととまり、

ずっとこのままでいられたらなんて

君に笑われそうな空想をしたりすることもあります。

君とぼくが遊び歩いていた大学生の頃、

ぼくたちの親も、

そんな思いがしていたのでしょうか。

また一年が暮れて行きます。

今年も、お互い元気で何よりでした。

娘によると、今度の土曜のイヴは六年先になるそうです。

その間、君やぼくの家族に、どんな変化がおきているでしょうね。

せっかくのカレンダーの心配りです。

今年のイヴは外に飲みに行かないように。

お正月は、全員でわが家に来てください。

積水ハウス　イズ・ステージ
CL：積水ハウス

竹中君が来る。

竹中直人の誘いはことわれない。
あんなに元気に酒に誘うヤツは、どこにもいない。
あの誘いっぷりには覚えがあるぞ、
と考えていたら、小さい頃、
家の外から「遊びましょ」と叫んでいた
近所の子どもを思い出した。
その声がかかると、俺はもう、
いても立ってもいられなかったものだ。
竹中君はよくしゃべる。
次から次へと映画の話をくり出してくる。

楽しくて楽しくてしかたがない
「男の子」がそこにいる。
それは、昆虫や野球選手のことを
夢中で話していた子どもたちと、何にも変わらない。
もし違いがあるとしたら、
今は、日が暮れるかわりに夜がふけ、
なけなしの小遣いで買ったサイダーのかわりに、
あの頃親父たちでさえ口にできなかったヘネシーが、
かぐわしくふたりの前にあることである。

忌野　清志郎

210

清志郎さんが来る。

忌野清志郎は、澄みきった水のような人である。

澄みきった水は不純物を含まない。

不純物を含まない水がいつまでも変質しないように、

50年近く生きている清志郎さんが

今も少年のままでいるのは、

むしろ当然のことなのかもしれない。

僕は人見知りをする。

その僕が、彼の前へ出ると、

たちまち警戒を解いてしまう。

他愛もなくなごんでしまう。

彼と飲むたび、

それが不思議でしょうがなかったのだが、

何のことはない、

相手は年上の衣装をまとった少年だったのだ。

少年を前に人見知りもないかと、

ひとり笑ってしまった。

新しいヘネシーの封を切る。

時間の森で、長く深い眠りの中にいた香りが、

ふわりと立ちあがる。

少年の心を持った上等な大人には、

上等な酒でもてなすのが礼儀というものである。

竹中直人

根津クンが来る。

根津甚八は飲み友達である。

飲むという幸福な時間は共有するが、あっさりと別れる。

活躍を知って喜んだり悲しんだりするが、

それ以上は近づかない。

好きなのに接触しないという距離感。

それが飲み友達なのだ。

その根津クンが来る。

卓上のヘネシーを見て私は大人の幸せをかみしめる。

若い頃、五百円札をポケットに入れて飲んでいたふたりが、

今は、ふくいくとした香りを惜しみなくふりまく至福の酒を、

心ゆくまで味わおうとしている。

桃井 かおり

桃井かおりが来る。

桃井かおりは、男女の友情が好きである。

恋愛にはいつか別れが来るが、

いい温度にさえしておけば、友情は一生持つ。

それはさながら、いつでも入れる心地よい温泉を

ずっと持っているようなものだ、とさらりと言ってのける。

僕は、そんな彼女との友情をこよなく愛している。

なぜなら、その温泉にはいつもとびきりの

美酒がついているからだ。ヘネシー。

グラスを近づけるだけで、

いきなり大人をときめかせるあの香りが、

久しぶりに会うふたりの間の温度を、

たちまち適温にしてくれる。

根津甚八

ヘネシー
CW：岩崎俊一／梅沢俊敬
CL：MHD モエ ヘネシー ディアジオ

名作 仲畑貴志

「角」÷H2O

そのH2Oが問題なのです。

井戸水に限るという者がいるかと思えば、
いや井戸水はいけないという者がいる。

そこへ、ミネラルウォーターが良いと
口をはさむものがいて、
水道で充分という者がおり、
それならば断じて浄水器を使用すべしと
忠告するものがいる。

また、山水こそ至上と力説する
自称水割り党総裁が出現し、
清澄なる湖水に勝るものなしとの異論が生じ、
花崗岩層を通った湧き水にとどめをさす
と叫ぶものあり。

果ては、アラスカの氷（南極ではいけないという）を
丁重に削り取り、メキシコの銀器に収め、
赤道直下の陽光で溶かし、さらにカスピ海の…
と茫洋壮大なる無限軌道にさまよう者もある。

と思えば、そっとあたりを伺い、声をひそめ、
ただひと言、秋の雨です、と耳うちする者がいたりする。

我が開高健先生によれば、

「よろし、よろし、なんでもよろし、
飲めればよろし、うまければよろし」

ということになる。

さて、あなたは？

今夜あの方と、水入らずで。

「角」。

仲畑貴志（なかはた たかし）1947年京都府生まれ。日本広告社などを経て、
1972年、サン・アド入社。1981年、サントリー・トリスの広告で、カンヌ国
際広告映画祭金賞を受賞。同年、独立し仲畑広告制作所を設立。朝日広告賞、毎日
広告デザイン賞など受賞数多。著書に、『仲畑広告大仕事』『ホントのことを言うと、
よく、しかられる』〈勝つコピーのぜんぶ〉など。

214

「角」÷H₂O

サントリー　角瓶
「「角」÷H₂O」
CL：サントリー
CW, CD：仲畑貴志
AD, D：鈴木利志夫
P：青山紘一　I：金城龍男
DF, SB：サン・アド

角の広告は、トリスの広告同様、飲む人への寄り添いがあくまでやさしい。ここで紹介する以外にもこのシリーズはいくつか連なるのだが、リアリティとファンタジーのはざまを行き交う文章は、そのどれもがゆったりとした時間を与えてくれる。ひとときの休息。それは、角という商品がもたらす時間と同質のものなのだと思う。広告の依頼者はしばしば思い違いをすることがあるが、「おいしいですよ」をそのまま発したとて、消費者は騙されない。たとえば、その商品を手に取ったときに味わえる時間を、言葉で伝える。実のところ、広告コピーは、どこまでだって飛んでいける。そんな勇気を、仲畑さんのコピーからもらうのだ。（岩崎）

誰かが「角」を飲んでいる

俺は村の有名人だ。
いや正確には俺の所有する機械が有名なのだ。
家には夜毎村の人々が集まり、
囲碁、将棋、オセロ、チェスなど、
いろいろなゲームを機械に挑むのだが、
誰一人として勝ったものはなかった。
やがて噂は広まり全国の腕利きがチャレンジしたが、
すべて破れ去った。
そして本日、遂にチェスのチャンピオンと対戦した。
戦いは長時間に及んだ。
機械は熱を出し、胸の小さなランプを点滅させて、
切ないため息をもらすひと幕もあったが、
勝利は機械の手に。

人々は惜しみない拍手を送り賛美した。
やがて人々の好意は同情へと変化した。
何の報酬もなく、
何の楽しみもなく、
ただひたすら勝負を続ける姿が
哀れだというのである。
所有者である俺には非難の目が向けられた。
その夜、俺の楽しみ、
いつものウイスキーを傾けながら、
機械の楽しみについて考えているとき、
おやっと思った。
変だ。
近頃「角」の減りがいやに早いぞ。

216

俺は村の有名人だ。いや正確には俺の所有する機械が有名なのだ。家には夜毎村の人々が集まり、囲碁、将棋、オセロ、チェスなど、いろいろなゲームを機械に挑むのだが誰一人として勝ったものはなかった。やがて噂は広まり全国の腕利きがチャレンジしたが、すべて破れ去った。そして本日、遂にチェスのチャンピオンと対戦した。戦いは激戦だった。戦いは長時間に及んだ。

機械は熱を出し胸の小さなランプを点滅させて、切ないため息をもらすひと幕もあったが勝利は機械の手に。人々は惜しみない拍手を送り賛美した。やがて人々の好意は同情へと変化した。何の報酬もなく、何の楽しみもなく、ただひたすら勝負を続ける姿が哀れだというのである。所有者である俺には非難の目が向けられた。その夜、俺の楽しみ、いつものウイスキーを傾けながら、機械の楽しみについて考えているとき、おやっと思った。変だ。妙だ。近頃、「角」の減りがいやに早いぞ。

いつものボトル。日本のウイスキーの原典。

サントリー角瓶

誰かが「角」を飲んでいる

サントリー　角瓶「誰かが「角」を飲んでいる」
CL：サントリー　CW, CD：仲畑貴志　AD, D：鈴木利志夫
P：青山紘一　I：金城龍男　DF, SB：サン・アド

おてんとさまに、
そっくりなら良い。

食べるなら…

色・つや・香り・弾力と、
いろいろチェックが必要ですが、
飲むならば…

カンタン。

ただひと言

「サントリーグレープフルーツエード」。

これなら、中味、品質、
いつも変わらぬおいしさの
グレープフルーツが味わえる。

開栓のその瞬間、
果樹園からもぎたての、
みずみずしい香り、
すがすがしい味がよみがえります。

218

サントリーグレープフルーツエード新聞広告

CL：サントリー　DF, SB：サン・アド

夏ダカラ、コウナッタ。

ひとめを気にして身を固くするより、
見られて騒がれるほうが陽気でいい。
美しくなったら鏡から離れよう。
夏だから、男たちよ、
彼女はこうなった。

資生堂サンフレア
CL, 制作 , SB：資生堂　CW, CD：小野田隆雄

小野田隆雄（おのだ たかお） 1942年栃木県生まれ。1966年、資生堂入社。1983年、独立。主な仕事に、資生堂「ゆれる、まなざし」「時間よ止まれ、くちびるに。」、サントリー「恋は、遠い日の花火ではない。」ほか多数。著書に、「イルバルサミコ」、「職業、コピーライター」など。

資生堂は、商品を通して、女性を愛した。そして広告を通して、女性を愛し続けた。キャッチコピー連動のCM楽曲がヒットし、広告が時代を牽引した70〜80年代。等身大の生活への目線がより濃くなった90年代。「め組のひと」「夏ダカラ、コウナッタ。」にあふれる、とてつもないエネルギー。

一方「さびない、ひと。」は、機能説明でありながら、女性への応援歌だ。資生堂の過去から現在をつなぐ、ある種、バトンのようなコピーとも言える。資生堂がどのような目線で女性たちを見ていたのか、それが、小野田さんのコピーから見えてくる。

（岩崎）

220

太陽いちばん、
め組のひと

さびない、ひと。

資生堂エリクシール
CL, SB：資生堂

資生堂サンフレア
CL, 制作 , SB：資生堂　CW, CD：小野田隆雄

コピーライター
Index

心ゆさぶる広告コピー

その言葉は、あなたの人生とつながっている

2021年6月22日　初版第1刷発行
2022年8月8日　　第3刷発行

作品選定・解説文
岩崎亜矢（サン・アド）

作品選定協力
安藤 隆（サン・アド）

装丁・本文デザイン
佐藤美穂

協 力
加藤真依

校 正
株式会社鷗来堂

編 集
宮城鈴香

発行人
三芳寛要

発行元
株式会社 パイ インターナショナル
〒170-0005　東京都豊島区南大塚2-32-4
TEL 03-3944-3981　FAX 03-5395-4830
sales@pie.co.jp

印刷・製本
シナノ印刷株式会社